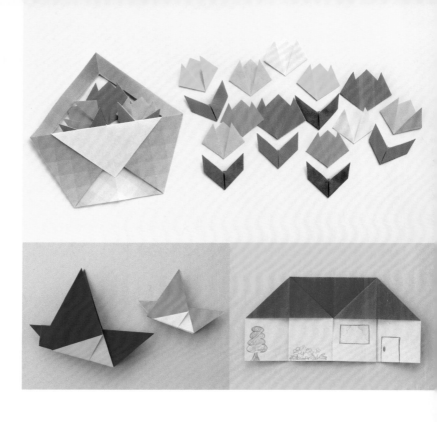

適合學齡前兒童學習

益智摺紙 入門書

漢欣文化事業有限公司

配合孩子的身心發展
在入學前與孩子一起玩摺紙遊戲

摺紙是一種只要動動手指就能創造的藝術，將一張紙重複摺幾次就能創造出動物或交通工具。孩子們在摺紙時，眼神總是會散發出專注的光彩。本書收集了適合入學前學習的作品，並配合幼兒發展階段區分成3、4、5歲等三大類，您可以讓孩子從喜歡的作品開始學起，而且也建議您與孩子共同參與。在40頁與78頁中，分別介紹了配合孩子身心發展的摺紙教學，歡迎多多參考。

第1章「開始動手摺！」中，收集了只要摺幾次三角形或四方形就能完成的作品，適合剛開始接觸摺紙、3歲左右的幼兒。此階段無需過度要求完美，尖角沒有對準、壓痕不整齊也沒關係，摺好後就用蠟筆或色鉛筆畫上動物臉譜，或是在身上繪製動物圖紋。

第2章「再接再厲，摺摺不休！」中，將會出現「階梯摺」及「打開壓平」等進階手法，而且還有使用大張紙完成的作品、可以動的作品，更介紹許多親子與兄弟姊妹可以一起玩樂的小祕訣。4歲以後的幼兒已經學會使用剪刀了，不過使用時請務必注意安全喔！

在第3章「進階摺紙趣！」中，將會介紹步驟較多、利用「內向反摺」技巧的立體作品，以及可以動的作品。其中不乏需要反摺細微處，或是剪開後再反轉的技巧。由於5歲正是兒童對於圖形相當感興趣的時期，因此不妨教導小孩仔細觀察圖示的方法，再一步步完成摺紙作品。

在第4章「摺紙遊樂園！」中，將介紹利用摺紙成品玩遊戲的方法，讓孩子享受多重樂趣。不要摺完就算了，而是透過遊戲幫助幼兒的腦部發展，並從小培養創造力。

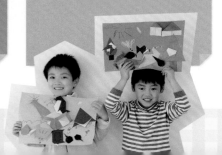

目錄

1 開始動手摺！

2 再接再厲，摺摺不休！

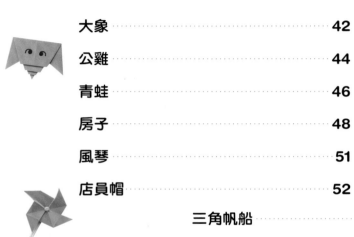
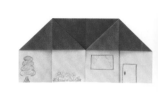

3 進階摺紙趣！

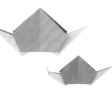

4 摺紙遊樂園！

摺法步驟教學

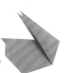

基礎摺法與符號說明

先學會基礎摺法，就能盡情享受摺紙樂趣。
用來解說步驟的「摺紙圖示」中也有許多「符號」與「標示」，
參考本頁解說，讓孩子更輕鬆地學會摺紙。

❖ 摺成三角形

將色紙摺成三角形。
對準相對的兩個角後，壓平底線，
摺出如山一樣的形狀。

❖ 摺成四方形

將色紙摺成四方形。
先對準單側邊角，用一隻手固定位置，
再對準另一邊的邊角，壓平底線即可。

出現下列標示時

前後反轉

出現這個標示時，請將色紙前後反轉。反轉後再繼續下一個步驟。

變換方向

出現這個標示時，請將色紙上下或左右翻轉。
仔細參考「摺紙圖示」，變換成正確的方向，以摺出相同形狀。

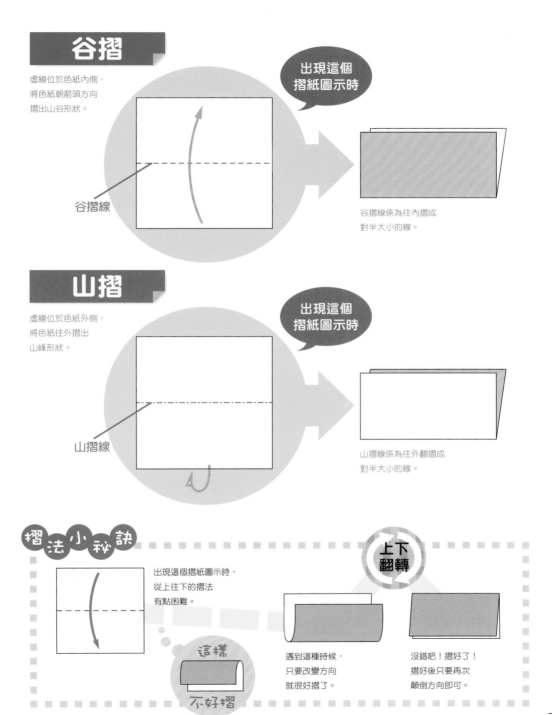

谷摺

虛線位於色紙內側，
將色紙朝箭頭方向
摺出山谷形狀。

出現這個
摺紙圖示時

谷摺線

谷摺線係為往內摺成
對半大小的線。

山摺

虛線位於色紙外側，
將色紙往外摺出
山峰形狀。

出現這個
摺紙圖示時

山摺線

山摺線係為往外翻摺成
對半大小的線。

摺法小秘訣

出現這個摺紙圖示時，
從上往下的摺法
有點困難。

這樣

不好摺

上下
翻轉

遇到這種時候，
只要改變方向
就很好摺了。

沒錯吧！摺好了！
摺好後只要再次
顛倒方向即可。

製造摺痕

摺痕就是摺紙時的參考線，
摺疊後還原就會出現摺痕，並以此為摺紙時的基準線。

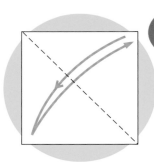

出現這個
摺紙圖示時

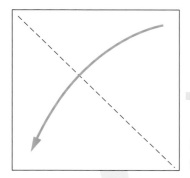

1 順著谷摺線
摺出三角形。

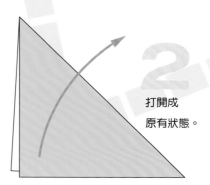

2 打開成
原有狀態。

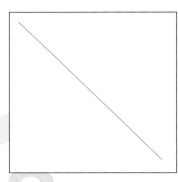

3 谷摺線處
出現了摺痕。

 摺法小秘訣

利用「指尖熨斗」壓平色紙！

以指尖迅速壓平色紙，
做出如熨斗燙過般的平整摺痕。
摺痕越漂亮，做出來的成品也就越漂亮喔！

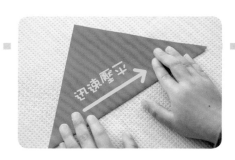

迅速壓平

打開壓平

打開三角形
壓平成四方形

出現這個
摺紙圖示時

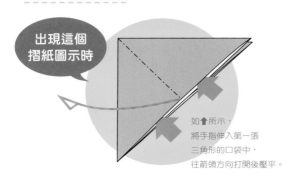

如↥所示，
將手指伸入第一張
三角形的口袋中，
往前頭方向打開後壓平。

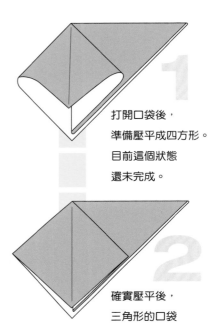

打開口袋後，
準備壓平成四方形。
目前這個狀態
還未完成。

確實壓平後，
三角形的口袋
就變身成四方形了。

打開四方形
壓平成三角形

出現這個
摺紙圖示時

如↥所示，
將手指伸入
第一張四方形的口袋中，
往前頭方向打開後壓平。

打開口袋後，
準備壓平成三角形。
目前這個狀態還未完成。

確實壓平後，
四方形就變身成三角形了。

階梯摺

重複山摺與谷摺技巧，
呈現如「階梯」般的摺痕。

出現這個
摺紙圖示時

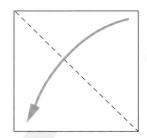

1
沿著谷摺線
對摺。

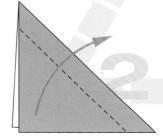

2
再反摺至虛線處。

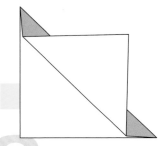

3
完成階梯摺。
這個技巧有用在大象（43頁）、
公雞（44頁）及烏龜（92頁）中喔！

內向反摺

將前端往內壓以分開對摺處，
做出由內往外伸出的感覺。

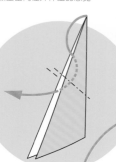

出現這個
摺紙圖示時

4
完成內向反摺！
要確實壓緊
摺痕喔！
這個技巧有用在
孔雀（80頁）、企鵝（82頁）、
鯉魚（89頁）及蝸牛（102頁）中喔！

2

稍微打開色紙，
從摺痕處
往內壓入。

3
再往下
壓一點。

1
先將前端往下摺，
還原後
製造摺痕。

以手指施力於往內壓入的
摺痕，就能輕鬆完成喔！

1 開始動手摺！

步驟重點1

輕摺色紙，在摺紙作品上畫圖

3歲左右的幼兒只會輕輕摺疊或是製造摺痕而已，
無法摺出完美的作品，因此摺紙時沒有對準邊角也沒關係，
讓孩子在成品畫上眼睛或圖案，開心玩樂吧！

適合 3 歲左右幼兒

蝴蝶 1

只要摺兩次色紙就能輕鬆摺出蝴蝶，
在翅膀畫上圖案，做出各式各樣的蝴蝶吧！

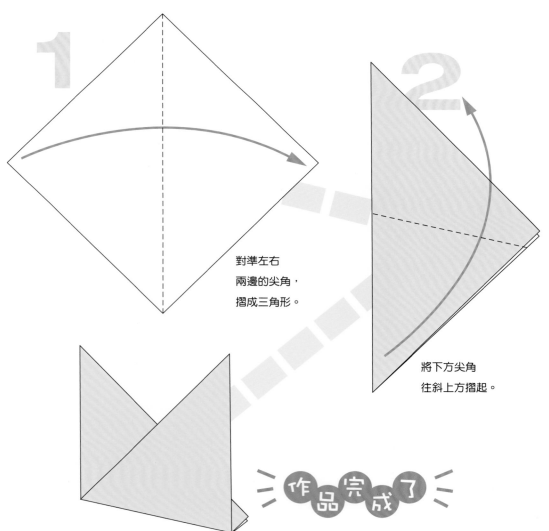

對準左右
兩邊的尖角，
摺成三角形。

將下方尖角
往斜上方摺起。

作品完成了

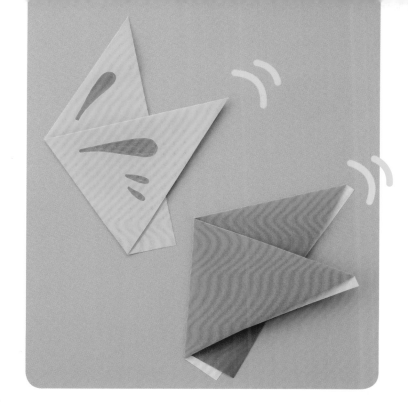

沒對準
也OK喔！

沒有對準邊角也沒關係！
只要使用內側也有顏色的色紙，
就能微微露出不同色調，看起來十分漂亮。
使用內側為白色的色紙，感覺也很可愛呢！

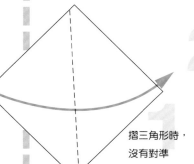

1

摺三角形時，
沒有對準
邊角也沒關係。

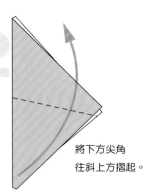

2

將下方尖角
往斜上方摺起。

微微露出
色紙內側的顏色，
感覺也很可愛呢！

3

13

小貓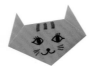

三角形的耳朵，讓人一眼就認出是小貓。

再畫上明亮大眼以及鬍鬚，

讓貓咪更加可愛。

利用指尖熨斗
迅速壓平摺痕！

由下往上
摺出三角形。

將兩個
三角形前端
稍微往下摺。

將左右兩邊
往上摺至
虛線處。

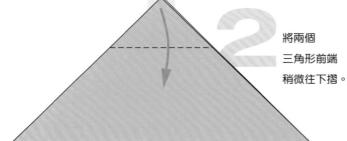

步驟3的完成圖

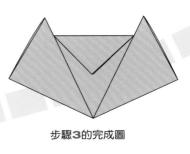

14

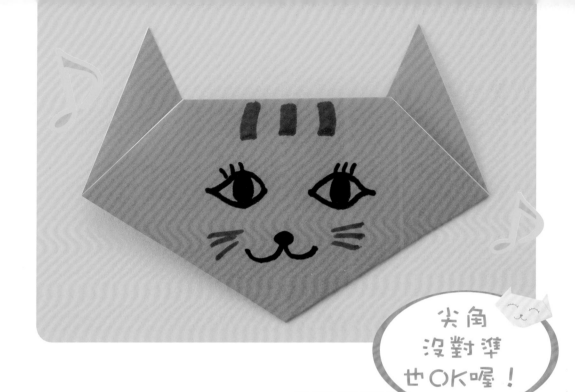

前後反轉

作品完成了

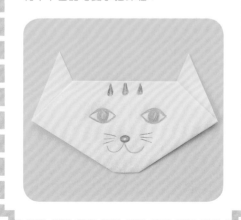

尖角
沒對準
也OK喔！

在步驟**3**中，
摺起兩端時，
尖角沒有對齊也沒關係。
你看！這是一隻
有平下巴的可愛小貓咪喔！

15

鬱金香

紅色、白色與黃色⋯⋯色彩繽紛的鬱金香，
摺法也很簡單喔！
不妨多摺一些，摺出一整個花圃吧！

葉子

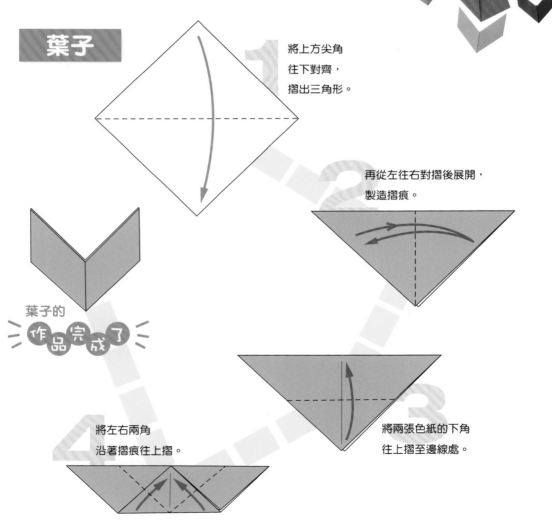

1 將上方尖角
往下對齊，
摺出三角形。

2 再從左往右對摺後展開，
製造摺痕。

3 將兩張色紙的下角
往上摺至邊線處。

4 將左右兩角
沿著摺痕往上摺。

葉子的
作品完成了

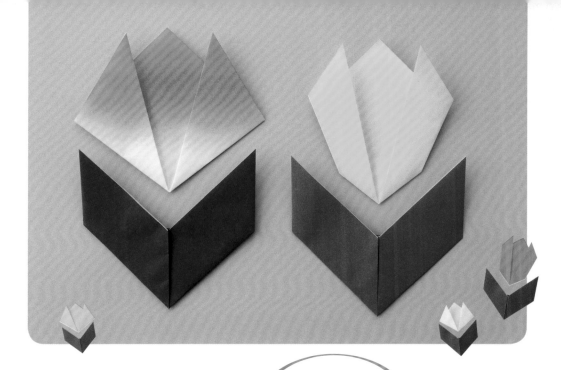

花朵

這種外形的
鬱金香
也很好看喔！

1
由下往上對摺出
三角形。

2
將左右兩邊
往上摺起。

花朵的

作品完成了

將摺好的
鬱金香兩邊
稍微往外摺，
如此一來，就完成
花苞微綻、剛剛盛開的
鬱金香了。

蚱蜢

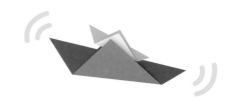

先摺出一個三角形，再摺起兩邊的尖角，就是一隻可愛的蚱蜢囉！
完成後只要按壓尾部，蚱蜢就會咻地翻筋斗。
將大小兩隻重疊在一起，看起來就像是老背少。

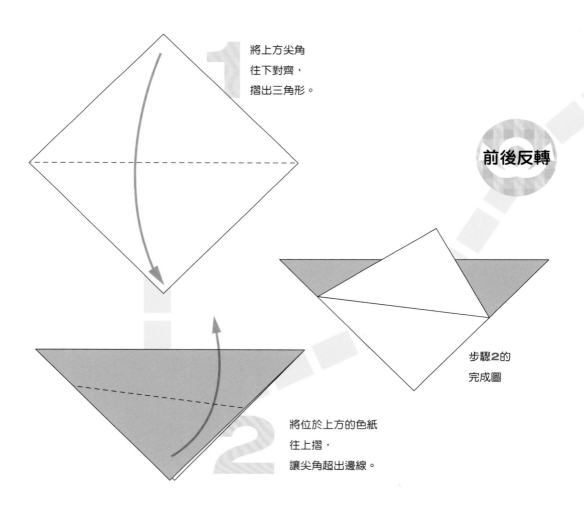

1 將上方尖角
往下對齊，
摺出三角形。

前後反轉

步驟2的
完成圖

2 將位於上方的色紙
往上摺，
讓尖角超出邊線。

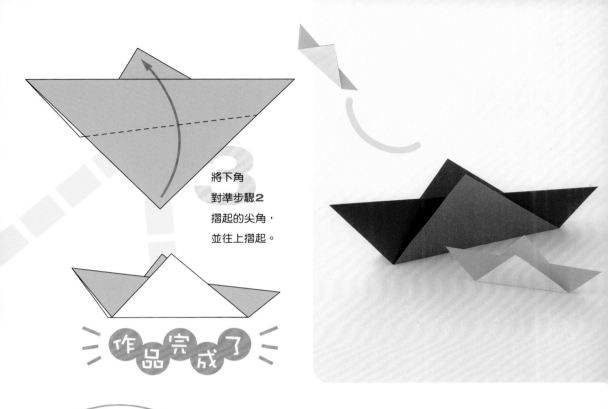

將下角
對準步驟**2**
摺起的尖角,
並往上摺起。

作品完成了

來玩
跳跳遊戲
吧!

只要用手指壓一下蚱蜢的頭部或尾巴,
蚱蜢就會咻地後空翻喔!
使用比一般色紙還要硬的紙張,就能跳得更高。

試著用手指
壓壓看,
壓頭部也有
相同效果喔。

咻

你看,蚱蜢跳起來,往後翻了個筋斗呢!

火箭

要用什麼顏色的色紙
製作發射至太空中的火箭呢？
搭載著大家的夢想與希望，
做好發射的準備吧！

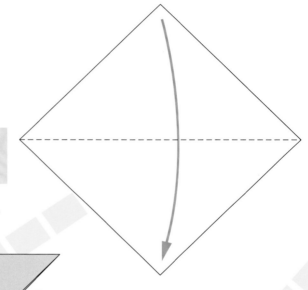

1 將上方尖角
往下對齊，
摺出三角形。

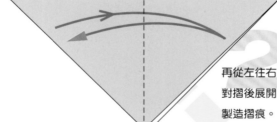

2 再從左往右
對摺後展開，
製造摺痕。

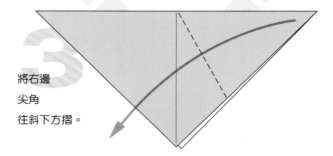

3 將右邊
尖角
往斜下方摺。

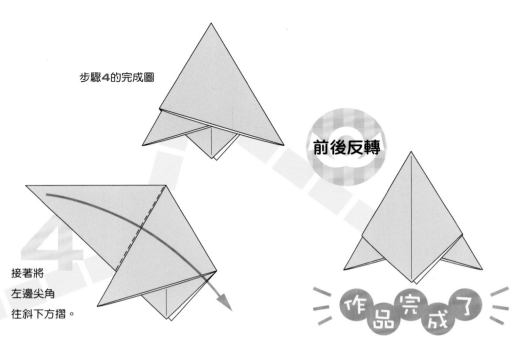

步驟**4**的完成圖

前後反轉

4

接著將
左邊尖角
往斜下方摺。

作品完成了

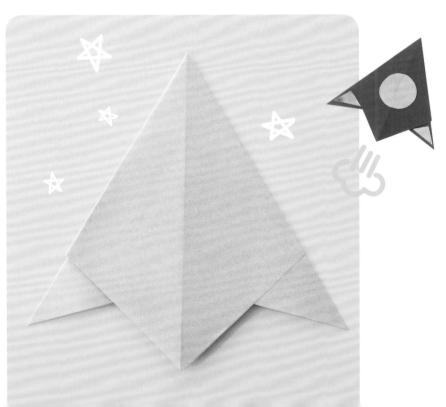

小狗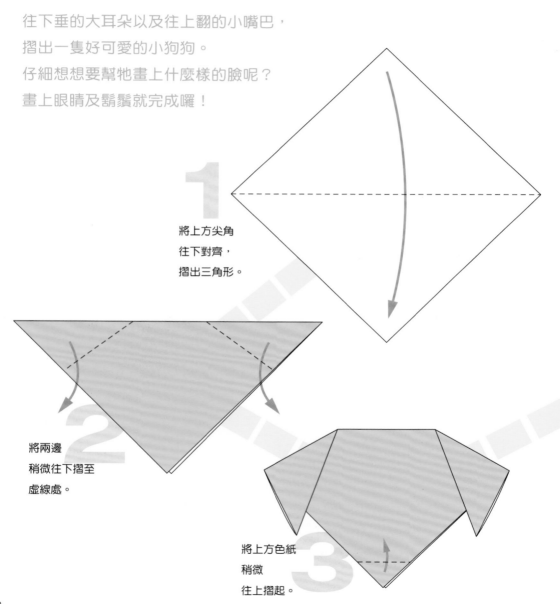

往下垂的大耳朵以及往上翻的小嘴巴，

摺出一隻好可愛的小狗狗。

仔細想想要幫牠畫上什麼樣的臉呢？

畫上眼睛及鬍鬚就完成囉！

1

將上方尖角
往下對齊，
摺出三角形。

2

將兩邊
稍微往下摺至
虛線處。

3

將上方色紙
稍微
往上摺起。

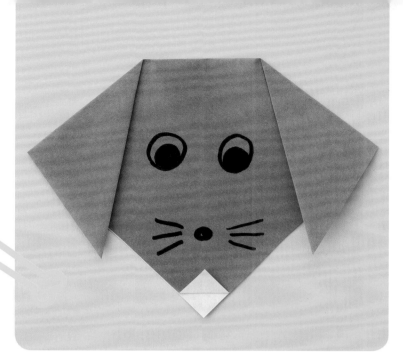

要幫牠畫上
什麼樣的臉呢～

作品完成了

小魚

使用各種不同顏色的色紙，
摺出許多活蹦亂跳、
搖著尾鰭游泳的小魚，
創造出屬於自己的水族館吧！

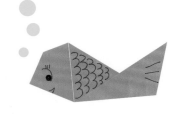

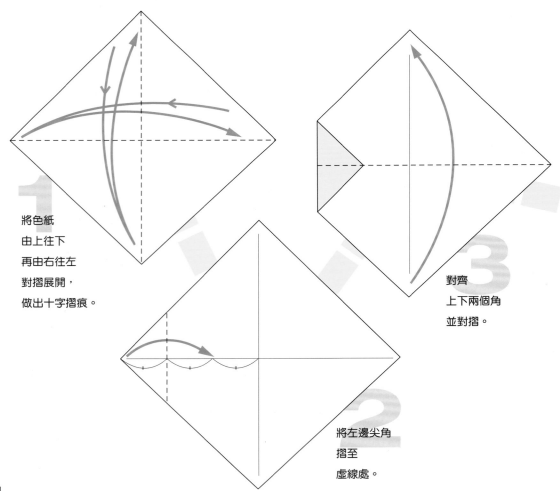

1 將色紙
由上往下
再由右往左
對摺展開，
做出十字摺痕。

2 將左邊尖角
摺至
虛線處。

3 對齊
上下兩個角
並對摺。

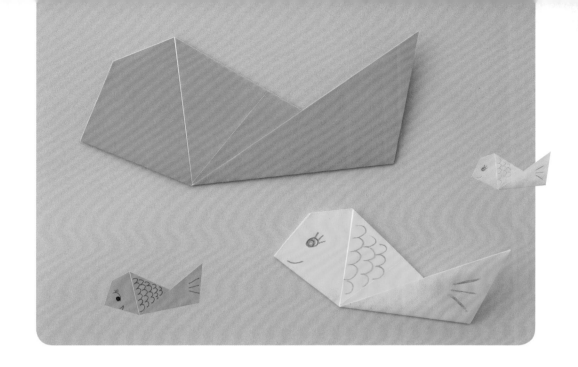

将两張色紙
一起往下斜摺，
讓上方尖角對齊下方邊線。

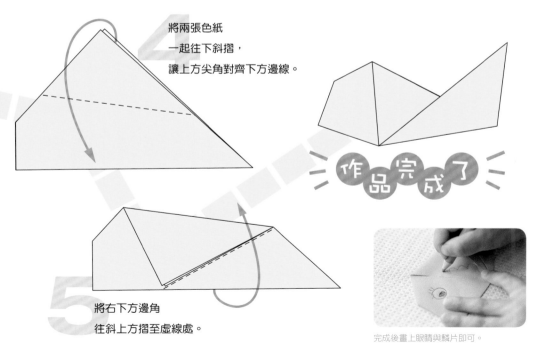

作品完成了

將右下方邊角
往斜上方摺至虛線處。

完成後畫上眼睛與鱗片即可。

杯子

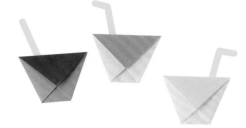

可愛的杯子讓人想要一起「乾杯」！

反摺露出的顏色就像是杯中倒滿了各種果汁一樣，

接下來要用哪種顏色的色紙呢？

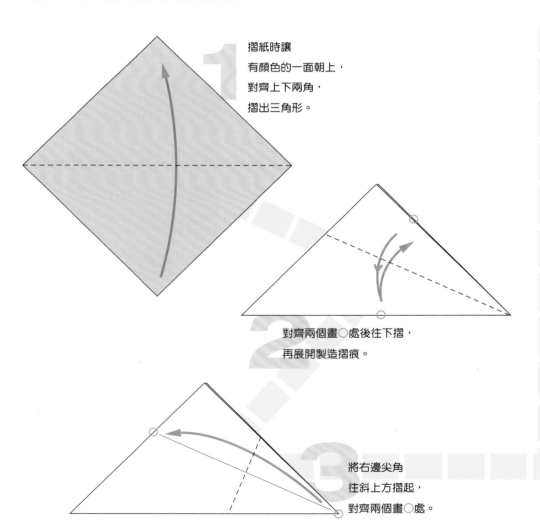

1 摺紙時讓
有顏色的一面朝上，
對齊上下兩角，
摺出三角形。

2 對齊兩個畫〇處後往下摺，
再展開製造摺痕。

3 將右邊尖角
往斜上方摺起，
對齊兩個畫〇處。

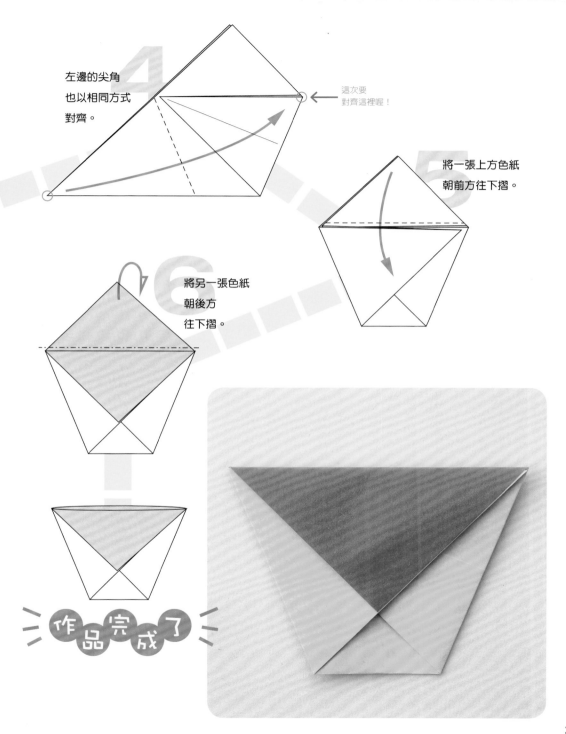

左邊的尖角
也以相同方式
對齊。

這次要
對齊這裡喔！

將一張上方色紙
朝前方往下摺。

將另一張色紙
朝後方
往下摺。

作品完成了

錢包

錢包是扮家家酒或是玩開店遊戲時常見的道具，

玩遊戲時可在裡面放入用紙做的玩具鈔票，

或是寫上名字的卡片。

以圖案色紙摺出的錢包也很可愛喔！

對摺一次後
還原，
以製造摺痕。

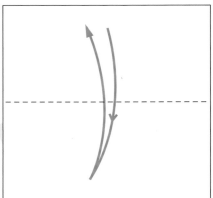

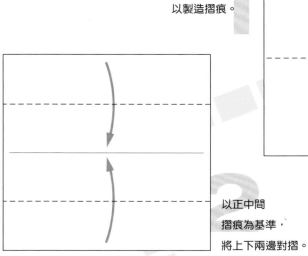

以正中間
摺痕為基準，
將上下兩邊對摺。

前後反轉

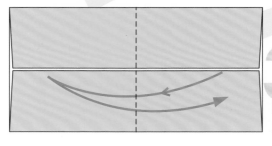

由右往左
對摺後還原，
以製造摺痕。

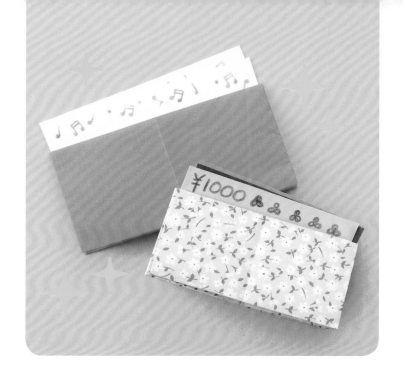

4

翻至反面後，
以正中間摺痕為基準，
將左右兩邊
對摺。

5

上下對摺。

作品完成了

橡實

可愛的橡實在地上滾來滾去的模樣十分討喜。

就用大小不同的色紙摺出橡實家族吧！

只要變換摺疊時的色紙寬度，

就能創造出細長或圓滾等外形逗趣的作品了。

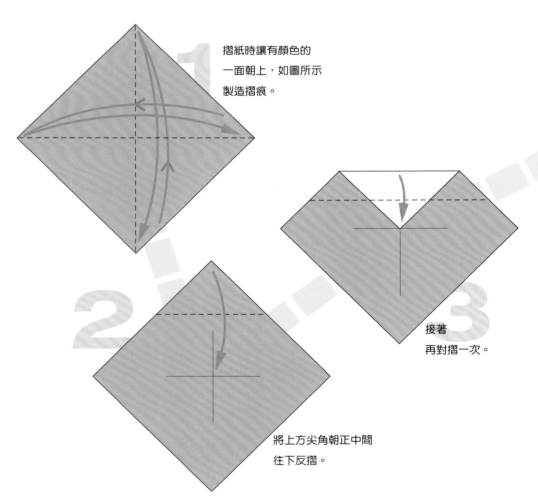

摺紙時讓有顏色的
一面朝上，如圖所示
製造摺痕。

將上方尖角朝正中間
往下反摺。

接著
再對摺一次。

將寬度分成
三等份，
利用山摺技巧
將兩邊
往後方摺。

翻至反面後，
將尖角
往內摺入。

前後反轉
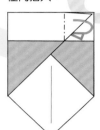

往下對摺至
摺痕處。

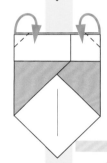

將上方的兩端
摺成三角形。

前後反轉

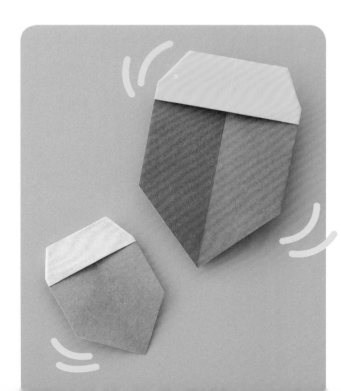

水鳥

尖尖的長嘴幫助水鳥捕食小魚，
大大的翅膀看起來好有威嚴喔！
頭部與臉部的摺法也相當簡單，
不妨多摺幾隻，建立可愛的水鳥家族吧！

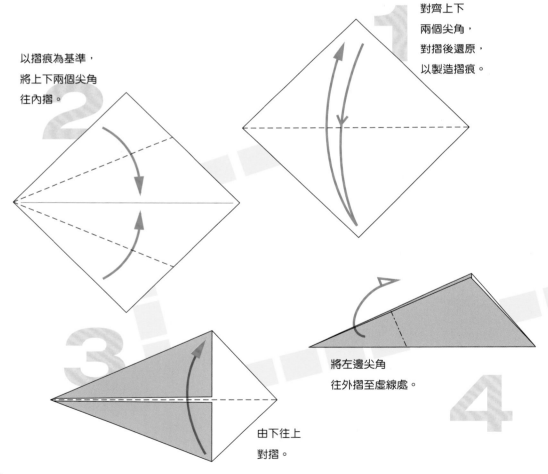

1 對齊上下
兩個尖角，
對摺後還原，
以製造摺痕。

2 以摺痕為基準，
將上下兩個尖角
往內摺。

3 由下往上
對摺。

4 將左邊尖角
往外摺至虛線處。

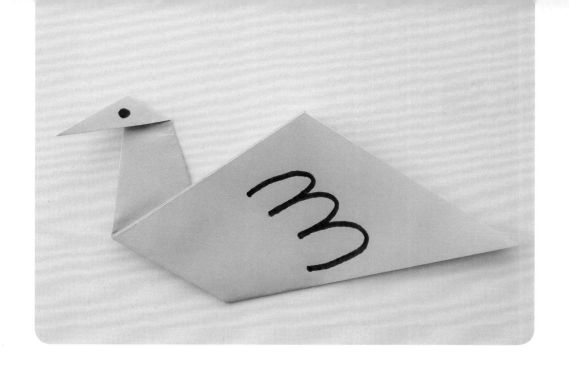

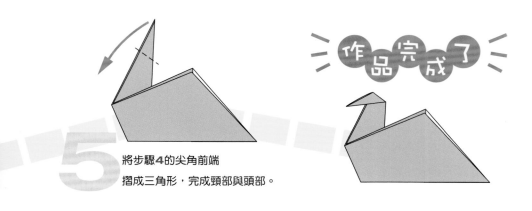

5 將步驟 **4** 的尖角前端
摺成三角形，完成頸部與頭部。

作品完成了

狐狸

三角形的臉加上三角形的耳朵，

分別摺出頭部與身體再結合在一起，就能完成可愛的狐狸。

頭歪一邊的模樣，看起來好像是在說話呢！

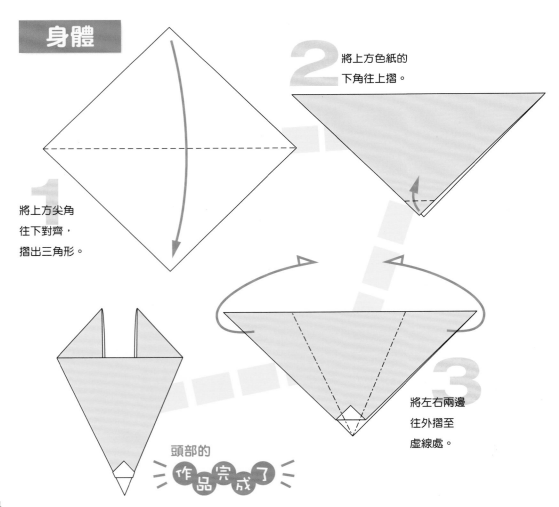

身體

1 將上方尖角
往下對齊，
摺出三角形。

2 將上方色紙的
下角往上摺。

3 將左右兩邊
往外摺至
虛線處。

頭部的
作品完成了

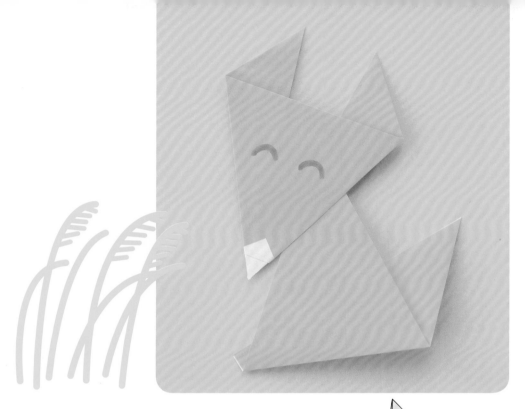

身體

準備另一張色紙，
如圖示般摺成三角形。

身體的
作品完成了

將右下角
往外摺至
虛線處。

接續
下一頁

➡ 延續
上一頁

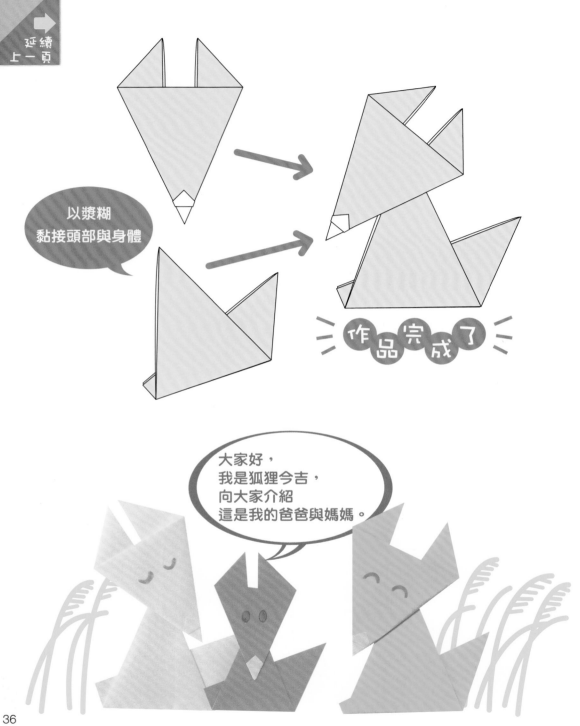

以漿糊
黏接頭部與身體

作品完成了

大家好，
我是狐狸今吉，
向大家介紹
這是我的爸爸與媽媽。

樹木

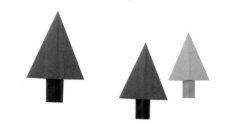

高大的「樹木」上
長滿了茂盛的綠葉，
利用不同色紙
摺出粗粗的樹幹，
分別摺好後再組合在一起，
就能完成
又大又茁壯的「樹木」囉！

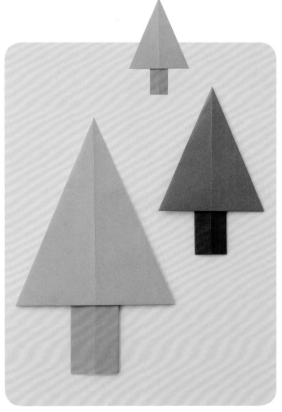

樹葉

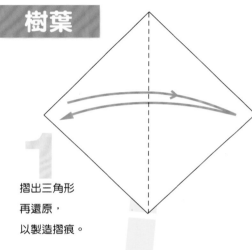

1 摺出三角形
再還原，
以製造摺痕。

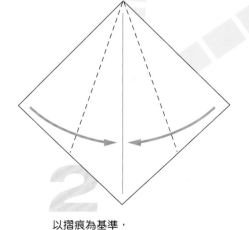

2 以摺痕為基準，
將左右兩邊的尖角
往內摺。

接續
下一頁

37

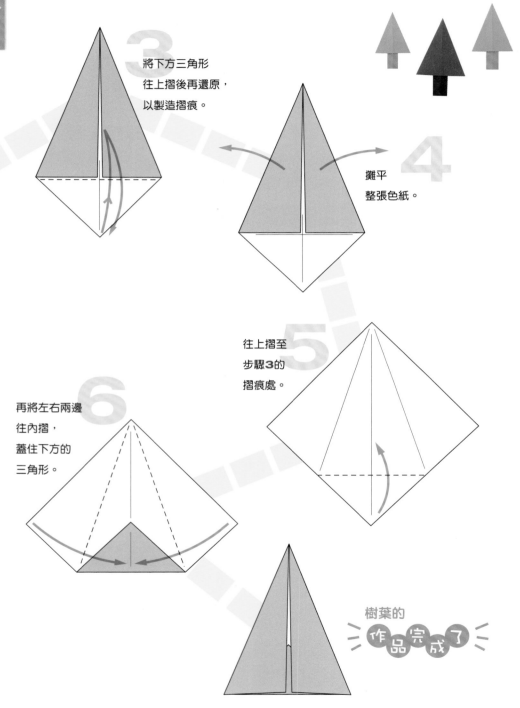

3

將下方三角形
往上摺後再還原,
以製造摺痕。

4

攤平
整張色紙。

5

往上摺至
步驟**3**的
摺痕處。

6

再將左右兩邊
往內摺,
蓋住下方的
三角形。

樹葉的
作品完成了

38

樹幹

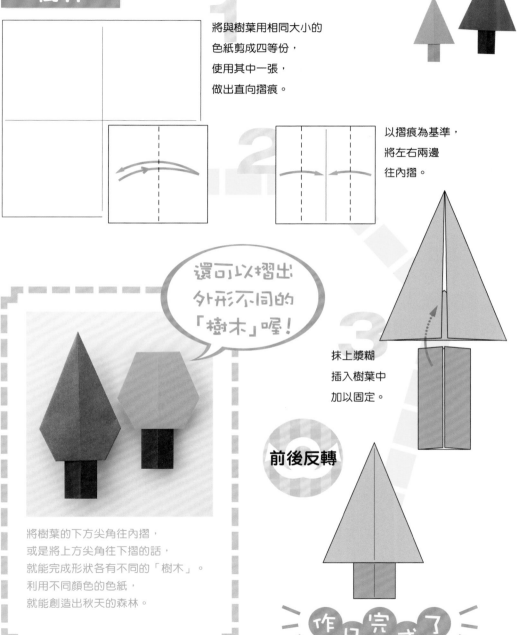

1 將與樹葉用相同大小的色紙剪成四等份，使用其中一張，做出直向摺痕。

2 以摺痕為基準，將左右兩邊往內摺。

3 抹上漿糊插入樹葉中加以固定。

還可以摺出外形不同的「樹木」喔！

前後反轉

將樹葉的下方尖角往內摺，
或是將上方尖角往下摺的話，
就能完成形狀各有不同的「樹木」。
利用不同顏色的色紙，
就能創造出秋天的森林。

作品完成了

摺法步驟教學

蝴蝶

配合
孩子的
身心發展

在摺紙的過程中，孩子會接觸到三角形或四方形等圖形，進而培養出認識圖形的能力與創造力。即使是同一個主題的摺紙作品也有各種摺法，因此，還可以依照孩子對於圖形的理解力與手指的力量來選擇適合的作品。請配合孩子身心發展的狀況，摺出具有豐富姿態的「蝴蝶」作品。

步驟重點 1

12頁的「蝴蝶1」適合第一次接觸摺紙的幼兒，是摺法相當簡單的摺紙作品。雖然對準邊角是摺紙的基本技巧，但就算沒對準，也能創造出有趣的作品。

步驟重點 2

76頁的「蝴蝶2」除了不斷重複摺三角形之外，在途中還要利用剪刀增添變化，完成比「蝴蝶1」更為立體的作品。

步驟重點 3

113頁的「蝴蝶3」是摺疊步驟較繁複的作品，摺細節處時需要較大的指尖力道。摺紙時請一邊比較摺好的形狀與摺紙圖示，再逐步地完成作品。

再接再厲，摺摺不休！

知道大小之分，培養創意能力

4～5歲的幼兒已經可以沿著摺紙的直線摺出漂亮的邊線，
而且也能區分出大小，因此不妨挑戰以各種大尺寸的紙張完成作品。
此外，這個時期的幼兒已經擁有創意能力，建議可以引導孩子變化
「肚臍飛機」與「花枝飛機」的摺疊位置，讓飛機飛得更高更遠。

適合 4～5 歲幼兒

大象

大大的耳朵與鼻子上的皺摺，
都是大象獨有的特徵。
鼻子處的3層階梯摺
雖然有點難度，但不妨挑戰看看！

將上方尖角往下對齊，
摺出三角形。

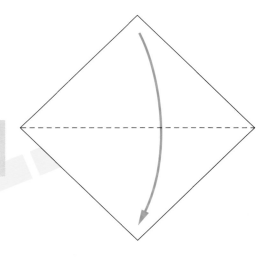

再對摺三角形後還原，
以製造摺痕。

對齊摺痕，
將兩端往上摺。

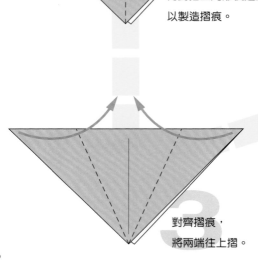

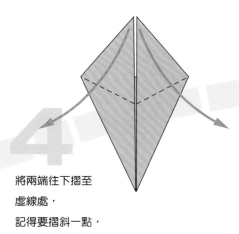

將兩端往下摺至
虛線處，
記得要摺斜一點，
以做出耳朵的樣子。

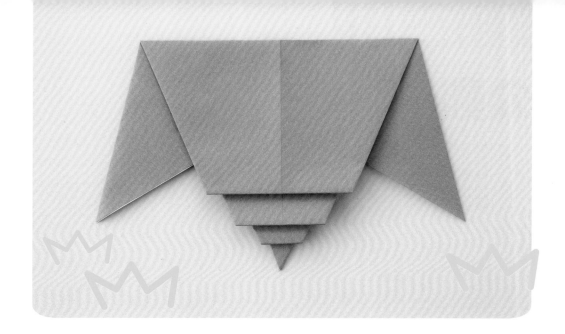

階梯摺的
摺法請參考
第10頁喔！

前後反轉

翻至反面後，
重複3次階梯摺，
摺出鼻子的皺摺感。

作品完成了

公雞

尖尖的嘴巴與雄壯的雞冠，
這是一隻雄赳赳氣昂昂的公雞。
「咕、咕咕——」彷彿能聽到牠
洪亮的叫聲呢！

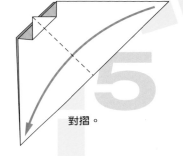

5 對摺。

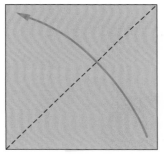

1 讓有顏色的
一面朝上，
摺出三角形。

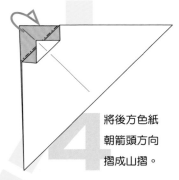

4 將後方色紙
朝箭頭方向
摺成山摺。

2 再次對摺後還原，
製造出摺痕。

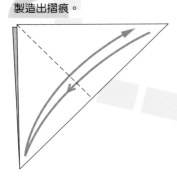

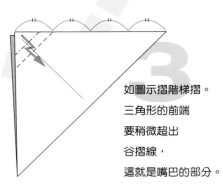

3 如圖示摺階梯摺。
三角形的前端
要稍微超出
谷摺線，
這就是嘴巴的部分。

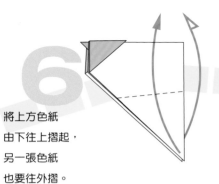

6

將上方色紙
由下往上摺起，
另一張色紙
也要往外摺。

7

抓住有顏色的
三角形並往上拉，
這就是雞冠的部分。

作品完成了

像這樣抓住雞冠往上拉。

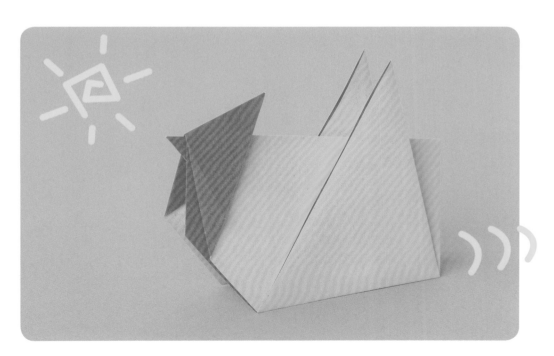

青蛙

可愛的青蛙好像隨時會跳走，
牠的前腳與後腳的形狀好有趣喔！
在身體畫上圖案也很好玩喔！

1

上下對摺成長方形。

2

再由右往左
對摺。

3

將上方
色紙打開
壓平。

將手放入
三角形中就
可以打開色紙。

4

步驟**3**的完成圖。
背面也以
相同方式摺好。

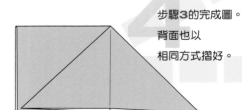

步驟**4**的完成圖。

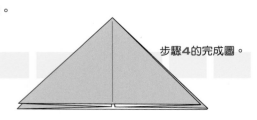

5 兩邊尖角
往上摺至
虛線處。

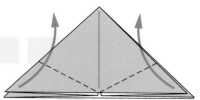

前後反轉

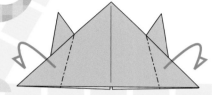

6 翻至反面後，兩邊尖角
往外摺至虛線處。

利用山摺技巧
摺入前腳後方。

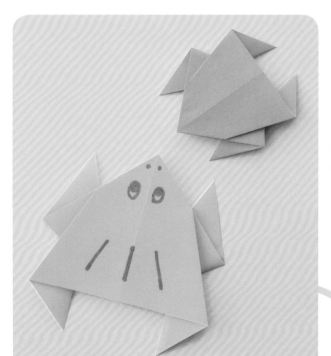

作品完成了

房子

擁有大三角形屋頂的房子，
摺好後可以畫上
窗戶與大門。
你想要什麼樣的房子呢？

對齊上下邊線後
對摺。

接著左右對摺後還原，
以製造出摺痕。

以摺痕為基準，
對摺左右兩邊。

再次對摺後還原，
製造摺痕。

48

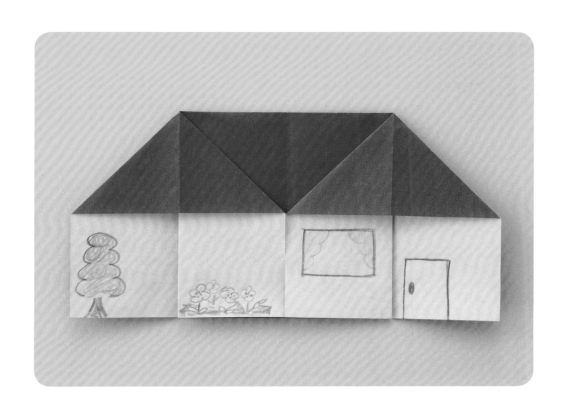

步驟5的完成圖。

將手指伸入
右邊上方色紙中，
打開壓平。

像這樣打開喔！

接續
下一頁

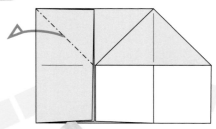

左邊也同樣
打開壓平。

6

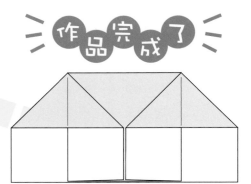

作品完成了

摺摺看這樣
的房子吧!

在步驟**2**中製造摺痕時,
嘗試兩邊不對稱的摺法,
接下來的摺法則不變。
如此即可完成屋頂大小不一、
高度也不相同的房子喔!

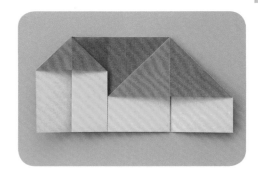

2 摺至虛線處後還原,
以製造摺痕。

3

以摺痕為基準,
對摺左右兩邊。
之後的步驟5、6
也同樣地打開壓平。

風琴

摺完「房子」後，如果繼續
摺下去就會變成風琴。
完成後
再畫上琴鍵吧！

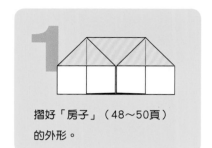

1 摺好「房子」（48～50頁）
的外形。

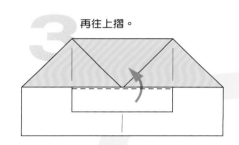

3 再往上摺。

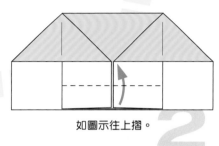

2 如圖示往上摺。

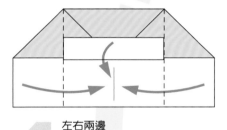

4 左右兩邊
往內摺，
將在步驟**3**摺起的琴鍵
往下放平。

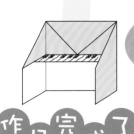

畫上
琴鍵吧！

作品完成了

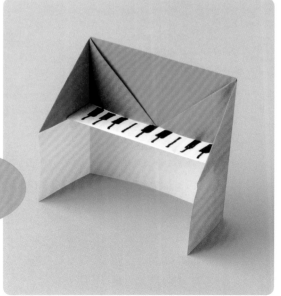

店員帽

這頂帽子就像是站在店面說著：「歡迎光臨～」
的店員所戴的帽子，
用大張一點的紙來摺，就能摺出
可以戴的帽子喔！

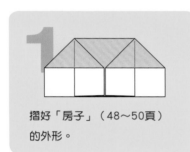

摺好「房子」（48～50頁）
的外形。

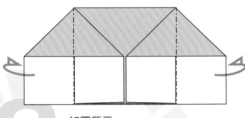

如圖所示，
將左右兩邊
往外摺。

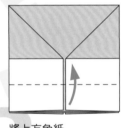

將上方色紙
往上摺。

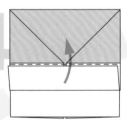

再往上摺一次。

下方色紙也與
步驟**3**、**4**一樣往外摺。

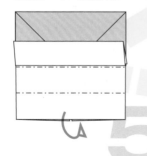

作品完成了

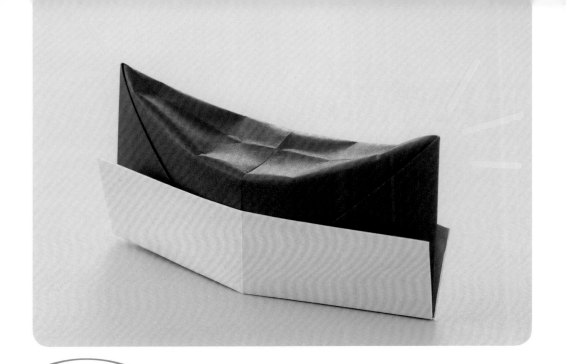

用大張一點的紙來摺帽子吧！

將報紙或包裝紙等尺寸較大的紙裁成正方形。先摺成三角形，再用剪刀剪掉多餘的部分即可。用大正方形摺出來的「店員帽」，剛好可以戴在頭上喔！

然後再摺成三角形

準備一張很大的紙

用剪刀把這裡剪掉。↓

大小剛好可以戴在頭上！

三角帆船

揚起大「帆」任風吹，

在海上逍遙自在的帆船。

船上載著什麼人呢？

在三角形的船帆上

畫上圖案也很有趣喔！

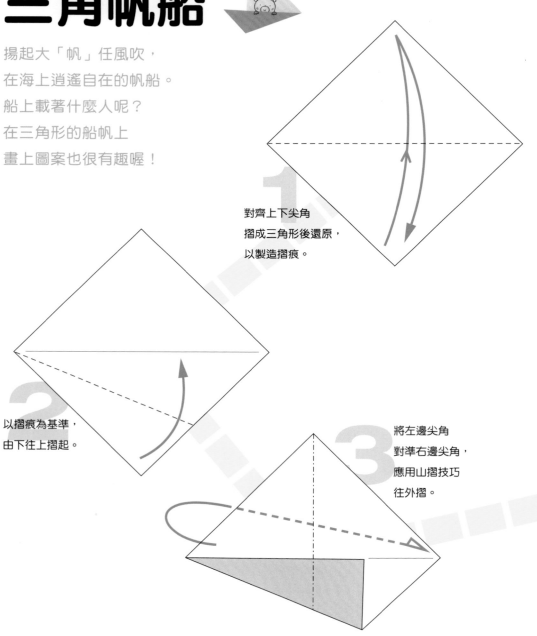

1 對齊上下尖角
摺成三角形後還原，
以製造摺痕。

2 以摺痕為基準，
由下往上摺起。

3 將左邊尖角
對準右邊尖角，
應用山摺技巧
往外摺。

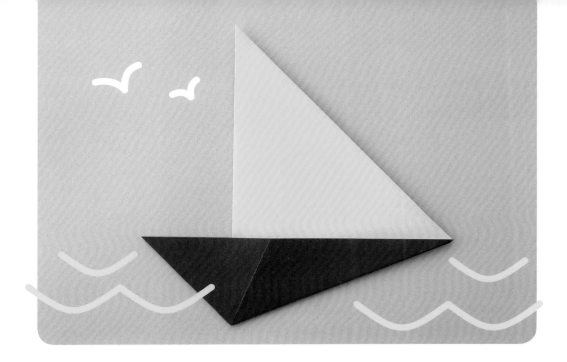

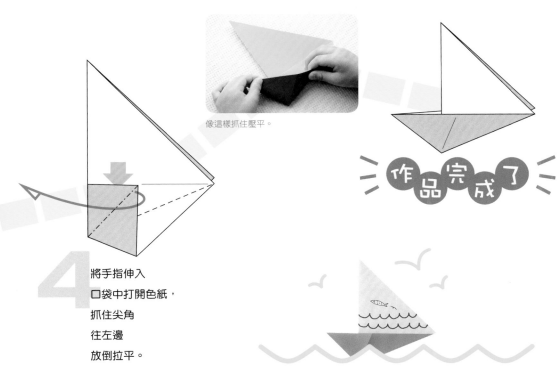

像這樣抓住壓平。

作品完成了

4 將手指伸入
口袋中打開色紙,
抓住尖角
往左邊
放倒拉平。

趣味帆船

「船帆」竟然變成「船頭」，
這艘船會變魔法喔！
跟爸爸媽媽或兄弟姊妹一起玩吧！

1

對摺後還原，
做出直向摺痕。

2

以正中間摺痕為基準，
將左右兩邊往內摺。

3

接下來
做出橫向摺痕。

4

以摺痕
為基準，
將上下兩邊
往內摺。

5

往對角線摺起後還原，做
出交叉摺痕。

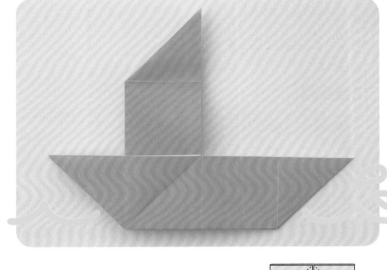

色紙還原至
步驟4的樣子後，
將下半部往左右兩邊
打開壓平。

步驟6的分解圖示

上方也同樣地
往左右兩邊
打開壓平。

如圖所示，
將右邊分別
往上方及下方摺疊。

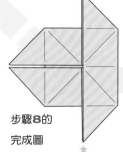

步驟8的
完成圖

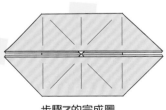

步驟7的完成圖

接續
下一頁

前後反轉

變換方向

9 前後反轉並
變換方向後,
往對角線斜摺。

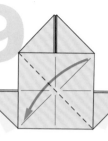

此時要注意
步驟**8**的★要在圖示的
位置上喔!

作品完成了

與家人
一起來變
魔法吧!

利用趣味帆船,與家人一起變魔法吧!
當你閉起眼睛時,魔法師
已經施展魔法囉,悄悄睜開眼睛竟然發現……!?

← 這就是
「船帆」。

2 抓住「船帆」頂端的人
要閉起眼睛,
魔法師則將分成兩邊的部分
往下反摺,
施展魔法。

將此處
分別往下反摺。

1 請家人抓住
「船帆」頂端,
魔法師則
拿著船身部分。

我閉上
眼睛了!

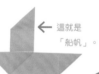

我抓住「船帆」
頂端囉!

怎麼可能?

睜開眼睛時,
發現原本抓住的「船帆」,
竟變成「船頭」了!

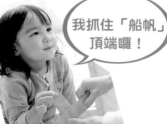

3 在不知不覺間抓住的地方改變
了,真是不可思議!

風車

向風車吹一口氣，
風車就會轉轉轉。
變化「趣味帆船」的摺法，
就能摺出風車。完成後
再固定於棒子上，就可以轉動囉！

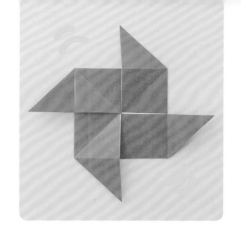

1

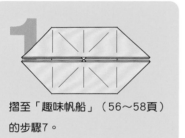

摺至「趣味帆船」（56～58頁）
的步驟7。

一起來轉
動風車吧！

將完成的風車
固定在免洗筷上，
開一個較大的洞孔
並用圖釘固定，
向風車葉片的口袋吹氣，
風車就會不停轉動。

2

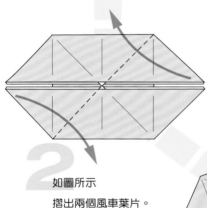

如圖所示
摺出兩個風車葉片。

呼～

作品完成了

花籃

提著花籃出門採花吧！

用大一點的紙就可以摺出真的能提著出門的花籃了，

你想摺什麼顏色的花籃呢？

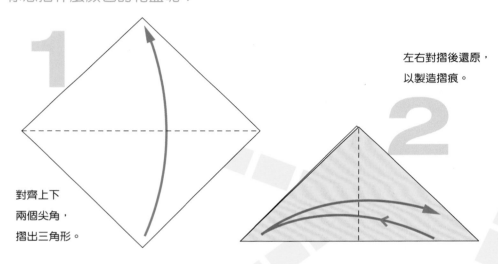

1

對齊上下
兩個尖角，
摺出三角形。

2

左右對摺後還原，
以製造摺痕。

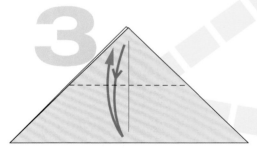

3

接著上下對摺後還原，
以製造摺痕。

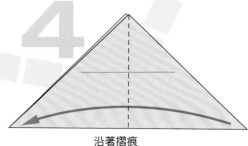

4

沿著摺痕
摺出三角形。

60

6 如圖示打開後，
將右邊尖角
摺至摺痕處。

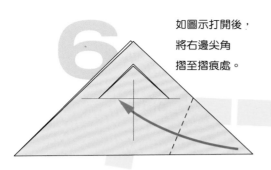

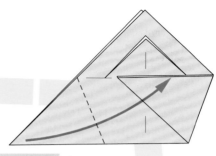

左邊尖角
也以相同方式
往上摺。

5 用剪刀
剪至步驟**3**的
摺痕處。

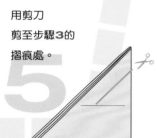

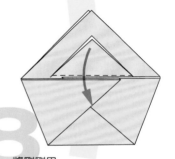

8 將剛剛用
剪刀剪開的
三角形往下摺，
前方的一片往前摺，
後方的一片往後摺。

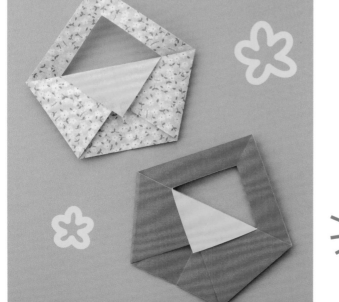

作品完成了

玫瑰

層層交疊的花瓣是玫瑰最美麗的象徵，
雖然不好施力，但千萬不要放棄，
將花瓣一片片打開，
就能完成盛開的玫瑰花。

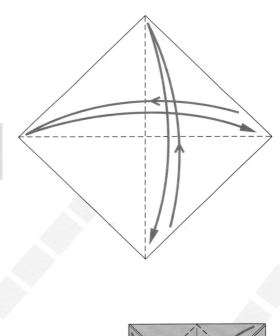

1 將色紙
朝上下及左右
對摺後分別還原，
以做出十字摺痕。

2 將四個尖角
朝中心點
往內摺。

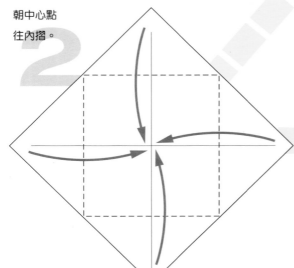

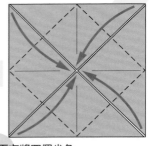

3 再次將四個尖角
朝中心點往內摺。

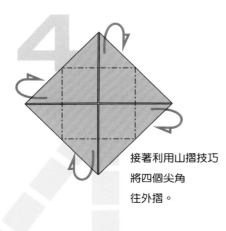

4

接著利用山摺技巧
將四個尖角
往外摺。

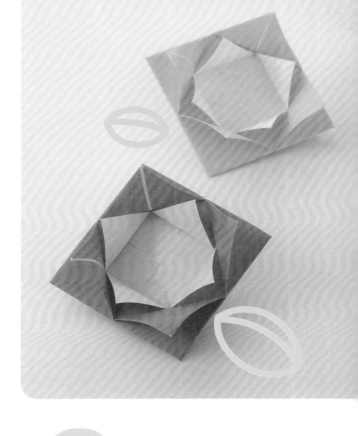

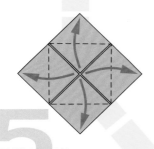

5

將對準中心點的
四個尖角
往外翻開。

6

再以相同方式
將下一層的四個尖角
往外翻開。

用細棒捲起花瓣前端，
使其帶有捲度，
看起來就更像玫瑰了。

作品完成了

四角帆船

海風吹拂、船帆全開的
四角帆船徜徉於海上，
可在大大的「船帆」上，
畫上自己喜歡的圖，做為船的標記。

1 朝垂直及水平方向摺疊後還原，
做出十字摺痕。

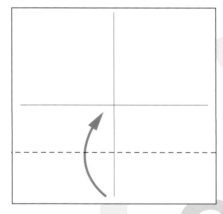

2 以正中間摺痕為基準，
將下方往上對摺。

步驟**2**的完成圖

前後反轉

3 翻至反面後，
以正中間摺痕為基準，
將左右兩邊
往內摺。

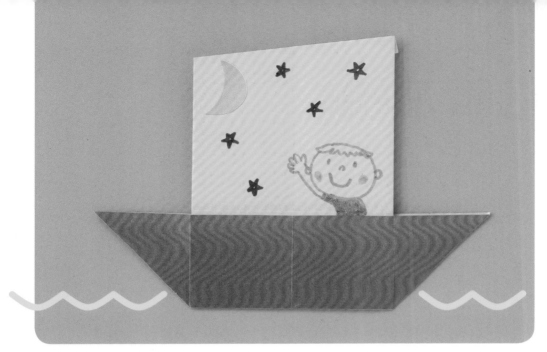

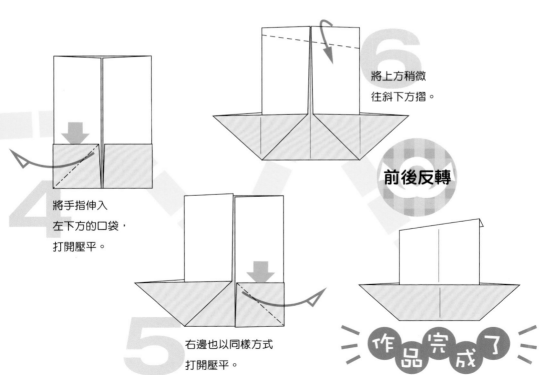

將手指伸入
左下方的口袋，
打開壓平。

右邊也以同樣方式
打開壓平。

將上方稍微
往斜下方摺。

前後反轉

作品完成了

肚臍飛機

飛機正中間的三角形就像是肚臍一樣，
可以平衡機身，讓飛機飛得又高又遠。
多摺幾架就能比比看哪架飛機飛得最遠。

1
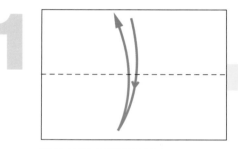
將長方形色紙對摺後還原，
以製造摺痕。

2
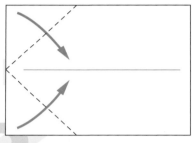
以正中間摺痕為基準，
將上下方邊角往內摺成三角形。

3
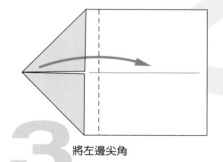
將左邊尖角
摺至摺痕處。

4
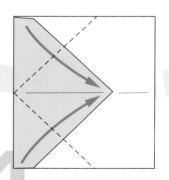
將左上及左下方的尖角，
沿著摺痕
再摺一個三角形。

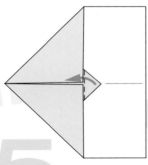

5 反摺超出的
三角形，
即完成肚臍部分。

沿著正中間摺痕
往外摺出山峰形狀。

6

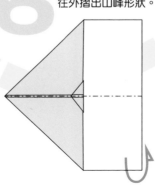

接續
下一頁
➡

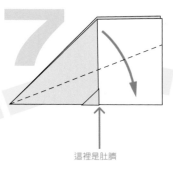

7

利用谷摺技巧，
將上方翅膀往下摺，
另一邊翅膀也同樣往下摺。

↑
這裡是肚臍

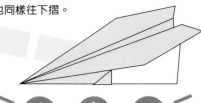

作品完成了

將兩架飛機疊在一起飛！

試著把一架小肚臍飛機放在大肚臍飛機上一起飛翔，
原本合在一起的飛機會在途中分開來，
變成兩架獨立飛翔的飛機，
簡直就像是太空梭一樣呢！

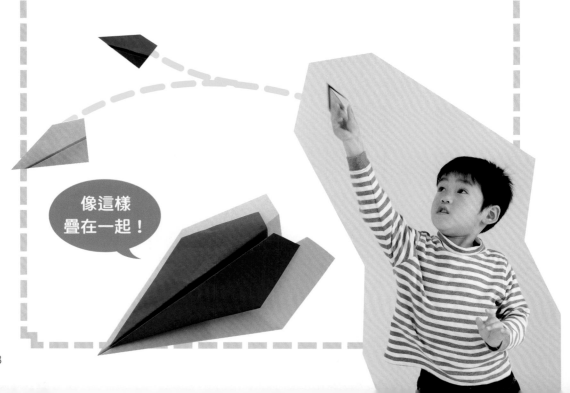

像這樣
疊在一起！

花枝飛機

飛機頭看起來就像是花枝，

細細長長、造型獨特的飛機

究竟會不會飛得又高又遠？準備好長方形色紙了嗎？

1

將長方形色紙
有顏色的
一面朝上，
對摺後還原，
製造摺痕。

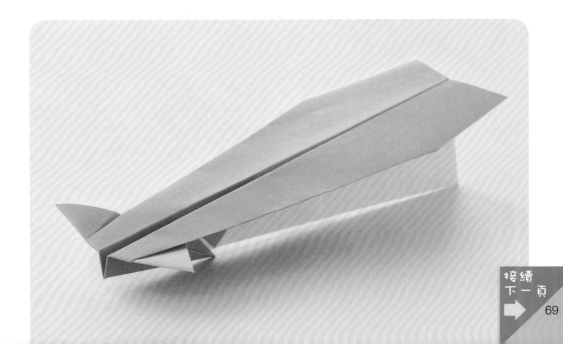

接續
下一頁

2 以正中間摺痕為基準,
將左方邊角
往內摺成三角形。

5 再將左邊的
四方形對摺。

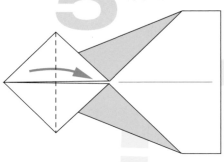

步驟**2**的完成圖

前後反轉

4

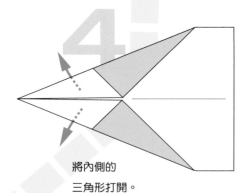

將內側的
三角形打開。

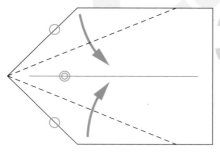

3 翻至反面後,
以正中間摺痕為基準,
往內摺成三角形。
摺疊時
○要對準◎處。

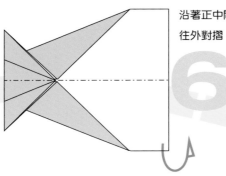

沿著正中間摺痕
往外對摺。

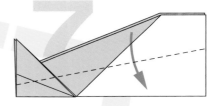

將上方翅膀
往下摺至虛線處，
另一邊翅膀
也同樣往下摺。

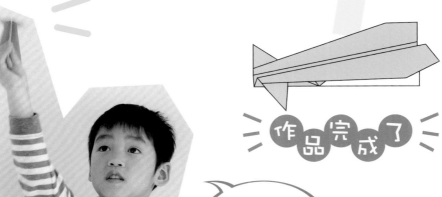

作品完成了

要飛囉～
嘿～咻！

小鳥

嗶嗶、啾啾……
好像能聽到小鳥的叫聲一般，
大幅度揮動著的翅膀以及
尖尖的鳥嘴是特色所在。

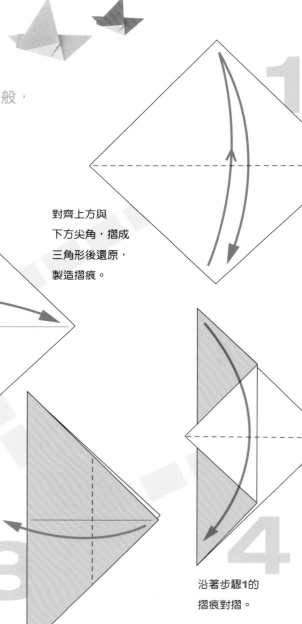

1

對齊上方與
下方尖角，摺成
三角形後還原，
製造摺痕。

2

接下來
對齊左右兩個
尖角後對摺。

3

將上方色紙的
尖角往外翻摺，
超出邊線處。

4

沿著步驟1的
摺痕對摺。

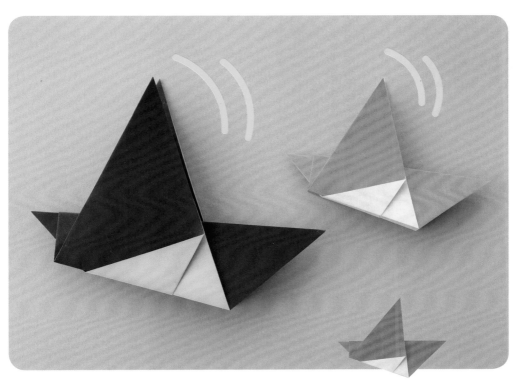

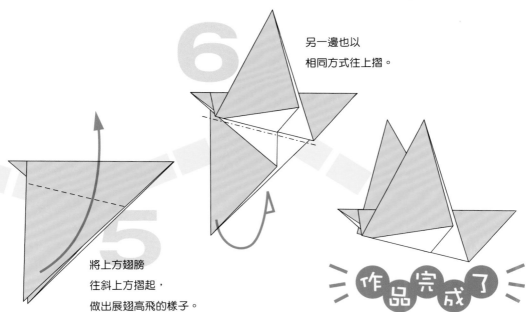

6 另一邊也以
相同方式往上摺。

5 將上方翅膀
往斜上方摺起，
做出展翅高飛的樣子。

作品完成了

小兔子 ❶

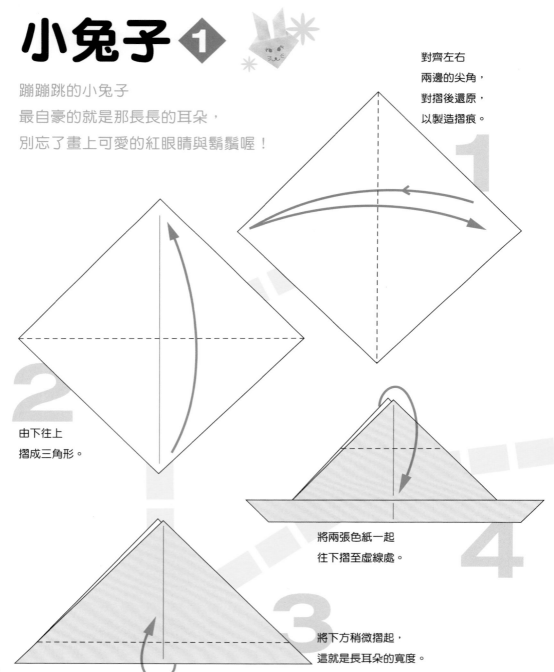

蹦蹦跳的小兔子
最自豪的就是那長長的耳朵，
別忘了畫上可愛的紅眼睛與鬍鬚喔！

對齊左右
兩邊的尖角，
對摺後還原，
以製造摺痕。

1

2

由下往上
摺成三角形。

將兩張色紙一起
往下摺至虛線處。

4

3

將下方稍微摺起，
這就是長耳朵的寬度。

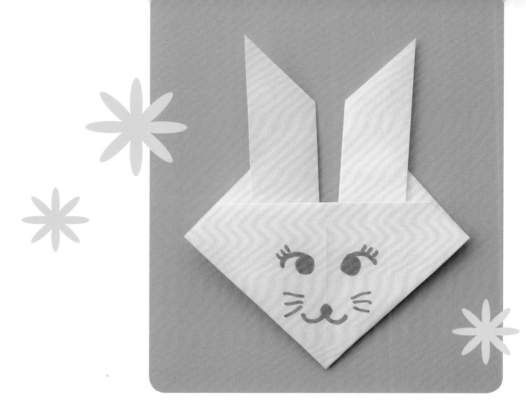

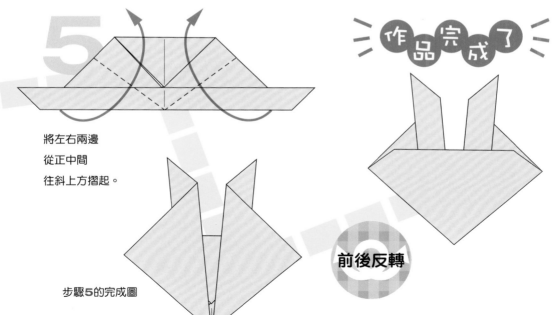

5

將左右兩邊
從正中間
往斜上方摺起。

步驟**5**的完成圖

作品完成了

前後反轉

蝴蝶 2

利用剪刀做出展翅的蝴蝶作品，
張得大大的翅膀讓蝴蝶輕飄飄地飛翔，
記得畫上繽紛的圖案喔！

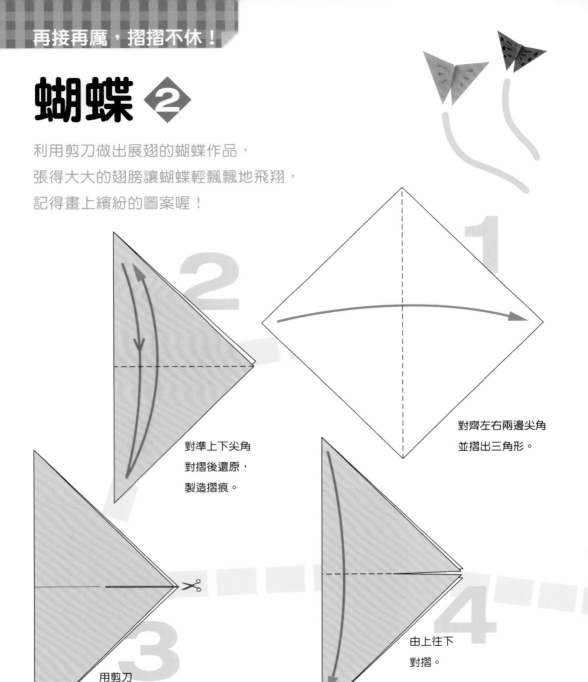

1 對齊左右兩邊尖角
並摺出三角形。

2 對準上下尖角
對摺後還原，
製造摺痕。

3 用剪刀
從右邊尖端
剪開至中間處。

4 由上往下
對摺。

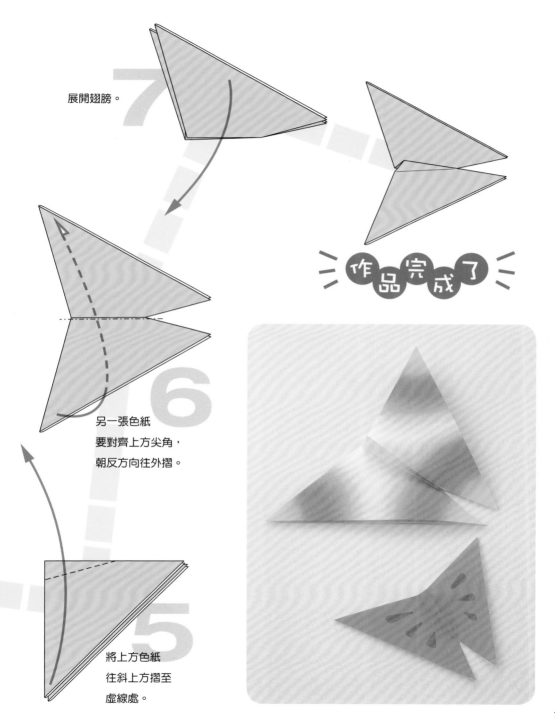

展開翅膀。

7

作品完成了

6 另一張色紙
要對齊上方尖角，
朝反方向往外摺。

5 將上方色紙
往斜上方摺至
虛線處。

摺法步驟教學

花朵

摺紙中有許多以自然界的植物、動物與昆蟲為主題的作品，透過摺紙可以提高孩子們對於身邊動植物的觀察力，並培養出絕佳的表現力。在植物作品中，「花朵」是種類相當豐富的類別，孩子們可從花瓣形狀與重疊方式了解各種花朵的特性。請配合孩子對於摺法的理解程度，選擇適合的「花朵」作品。

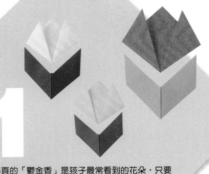

步驟重點 **1**

16頁的「鬱金香」是孩子最常看到的花朵，只要摺三次三角形即可完成花朵的部分。摺出紅色、白色與黃色等各種顏色的鬱金香，像童謠歌詞一般點綴出美麗的花海。

步驟重點 **2**

62頁的「玫瑰」只要不斷將尖角朝中心點摺即可。在過程中會需要摺較細微的部分，層疊而上的花瓣模樣正是玫瑰的最佳表現。

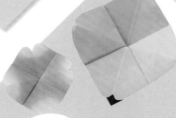

步驟重點 **3**

116頁的「夜來香」是需要使用剪刀表現出花瓣形狀的作品。最後展開疊在一起的花瓣時，就是美麗花朵完全綻放的瞬間。

3 進階摺紙趣！

步驟重點 3

使用指尖，仔細摺疊細微部分

5歲以後的孩子已經可以獨立完成各種摺紙作品，

為了摺好細節處而巧妙地使用指尖，並因此刺激大腦。孩子在這個時期

對於圖形相當感興趣，不妨引導孩子仔細觀察摺紙圖示，一邊對照形狀一邊摺。

適合 5 歲左右幼兒

孔雀

孔雀開屏的姿態真的好優雅。

這次要摺的是收起羽毛的孔雀，

長長的脖子只要重複三次內向反摺即可。

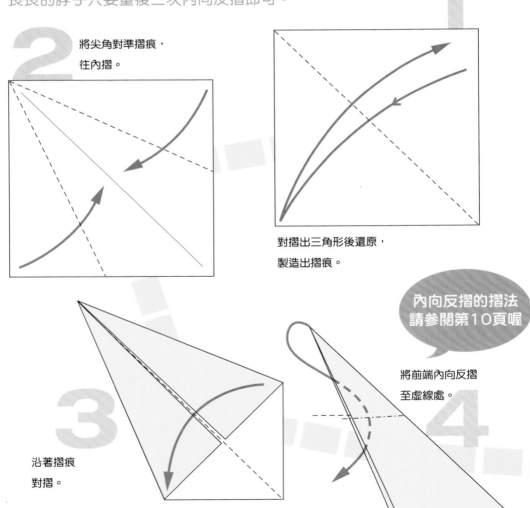

1

對摺出三角形後還原，
製造出摺痕。

2 將尖角對準摺痕，
往內摺。

3 沿著摺痕
對摺。

4 將前端內向反摺
至虛線處。

內向反摺的摺法
請參閱第10頁喔

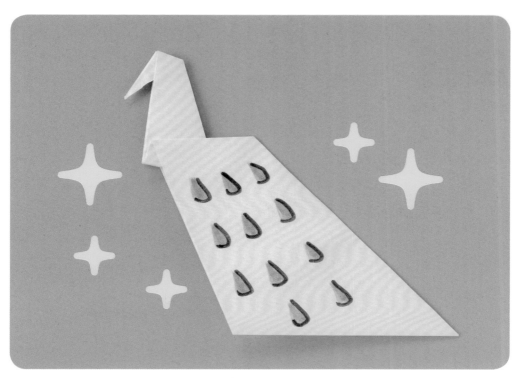

將最前端
再一次
內向反摺，
完成頭部。

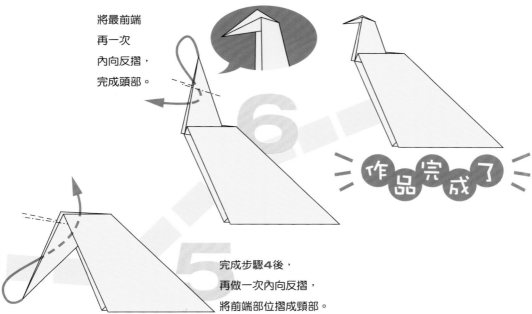

作品完成了

完成步驟**4**後，
再做一次內向反摺，
將前端部位摺成頸部。

企鵝

左右搖晃地
邁出步伐的可愛企鵝，
它的模樣真的十分討人喜愛。
多摺幾隻排列在一起，
就是壯觀的企鵝遊行囉！

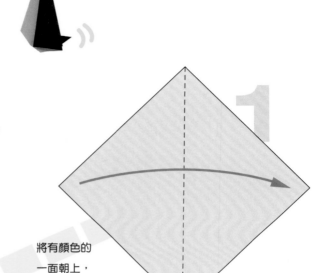

1

將有顏色的
一面朝上，
然後再對摺。

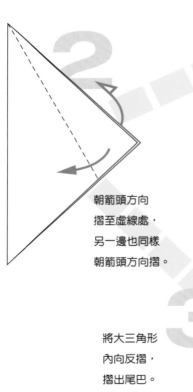

2

朝箭頭方向
摺至虛線處，
另一邊也同樣
朝箭頭方向摺。

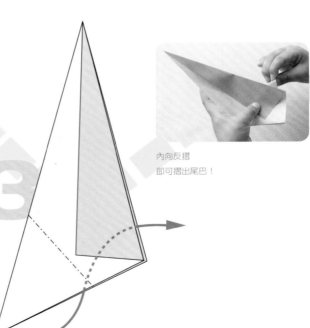

內向反摺
即可摺出尾巴！

3

將大三角形
內向反摺，
摺出尾巴。

82

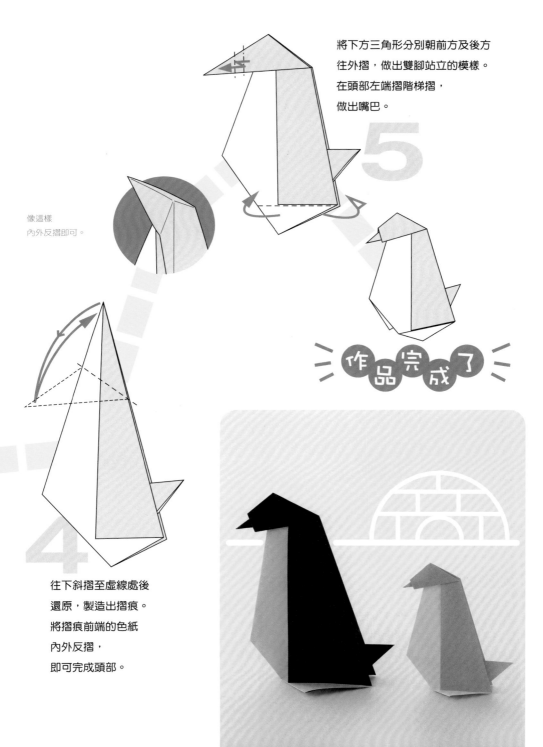

將下方三角形分別朝前方及後方
往外摺,做出雙腳站立的模樣。
在頭部左端摺階梯摺,
做出嘴巴。

5

像這樣
內外反摺即可。

作品完成了

4

往下斜摺至虛線處後
還原,製造出摺痕。
將摺痕前端的色紙
內外反摺,
即可完成頭部。

蟬

一提到夏天的昆蟲就會讓人聯想到蟬，
彷彿可以聽到牠唧唧──唧唧──的叫聲。
最後在摺重疊處時，
手指要用力壓緊喔！

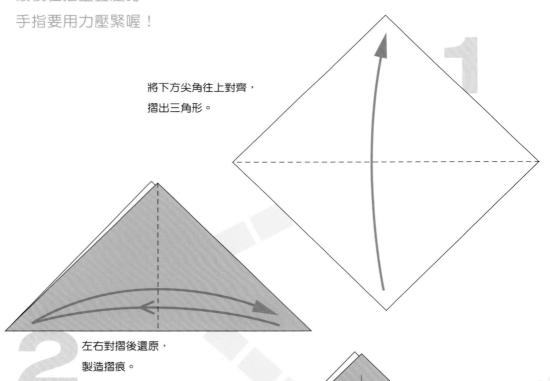

將下方尖角往上對齊，
摺出三角形。

左右對摺後還原，
製造摺痕。

將左右兩邊尖角
對齊上方頂點，
往上摺起。

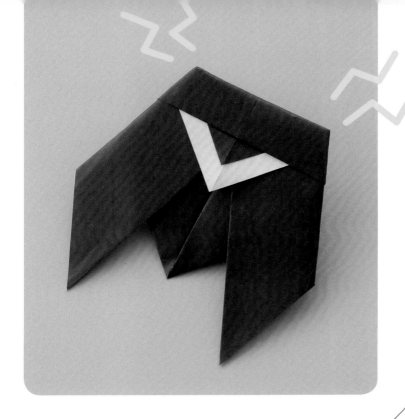

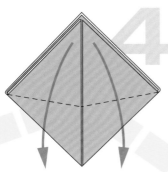

將步驟3摺起的
尖角分別
往下斜摺。

再將另一張色紙
往下摺,兩張
色紙要稍微錯開。

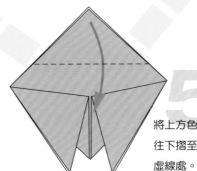

將上方色紙
往下摺至
虛線處。

接續
下一頁

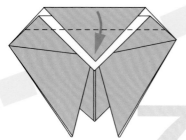

接著將兩張色紙
一起往下摺。

將左右兩邊
分別朝箭頭方向
往外摺至虛線處。

作品完成了

挑戰不同
外形的蟬！

一起來摺翅膀較窄、身形細長的蟬，
以及背部全白的蟬吧！

身形細長的蟬
變化步驟**8**的
山摺技巧，
摺出翅膀較窄、
身形細長的蟬。

背部全白的蟬
在步驟**5**之後，
依照下方圖示來摺，
即可摺出
背部全白的蟬。

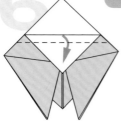

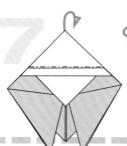

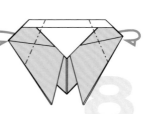

鯉魚

搖動三角形胸鰭及向上揚起的尾鰭，

感覺就像是悠遊在水中一般。

多摺幾尾不同顏色的鯉魚，

排列成鯉魚旗也很有趣喔！

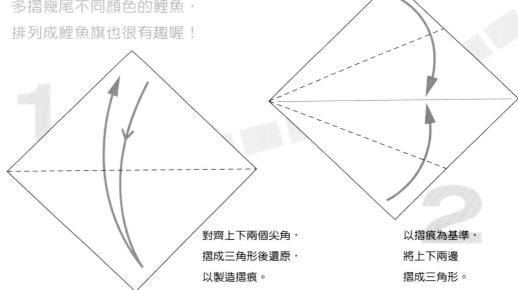

對齊上下兩個尖角，
摺成三角形後還原，
以製造摺痕。

以摺痕為基準，
將上下兩邊
摺成三角形。

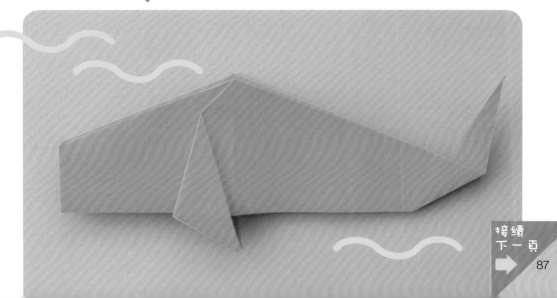

接續
下一頁

延續
上一頁

3

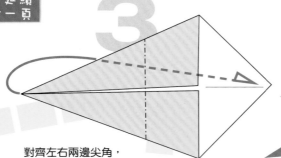

對齊左右兩邊尖角，
朝箭頭方向摺出山摺。

6

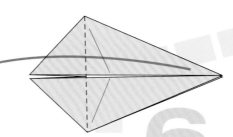

將上方色紙
往左邊展開。

4

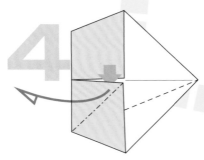

將下角往左邊拉出，
打開壓平。

5

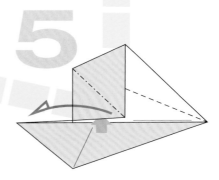

上方也以相同方式
打開壓平。

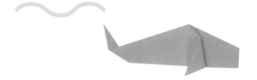

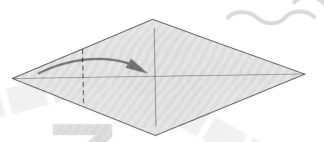

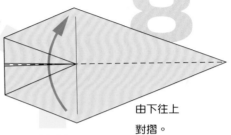

7 將左邊尖角
朝正中間
往內摺。

8 由下往上
對摺。

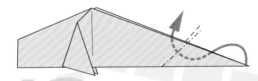

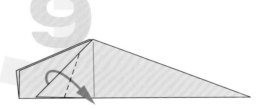

10 將右邊尖角內向反摺，
即完成尾鰭。

9 將邊角往下斜摺。
另一邊也以相同方式斜摺。

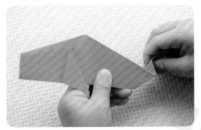

像這樣拉起尾鰭
並內向反摺即可喔！

作品完成了

烏龜

往外突出的小小三角形，
就是烏龜的頭、尾與四隻腳，
牠總是慢慢地、慢慢地往前走。
摺出兩隻大小不同的烏龜，
就是感情融洽的烏龜親子組！

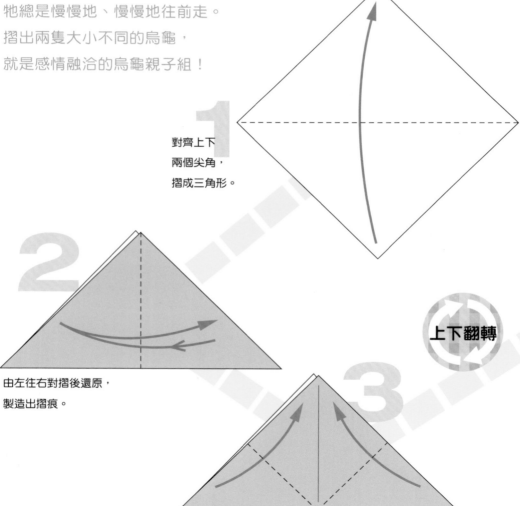

1 對齊上下
兩個尖角，
摺成三角形。

2 由左往右對摺後還原，
製造出摺痕。

3 將下方邊角分別往上摺。

上下翻轉

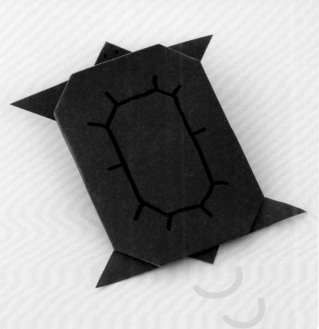

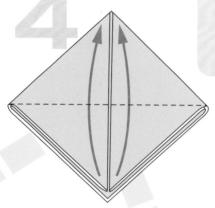

改變上下方向後，
將上方色紙的兩個三角形
往上對摺。

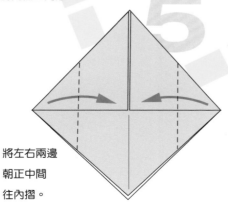

將左右兩邊
朝正中間
往內摺。

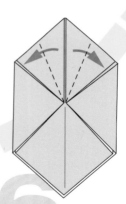

將左右兩邊
摺至虛線處，
即完成前腳。

接續
下一頁

延續
上一頁

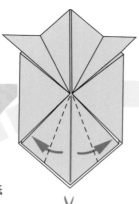

將上方色紙
如圖示般
用剪刀剪開，
將左右兩邊摺起
即完成後腳。

步驟**7**的完成圖

前後反轉

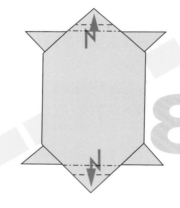

翻至反面後，
分別將上下半部
摺成階梯摺，
即完成
頭部與尾巴。

在烏龜爸爸身上放上小烏龜，就成了烏龜親子組。
看牠們一步步地慢慢走，真有趣！

蝌蚪

將正常色紙剪成四分之一使用，
摺成彎彎的尾巴好像在游動一樣，
看起來就像是真的蝌蚪呢！
多摺幾隻，讓蝌蚪朋友一起玩遊戲吧！

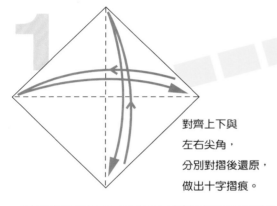

對齊上下與
左右尖角，
分別對摺後還原，
做出十字摺痕。

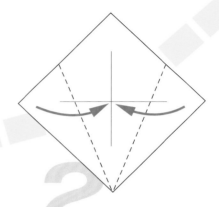

對齊正中間的摺痕，
將左右兩邊往內摺。

接續
下一頁 ➡

3

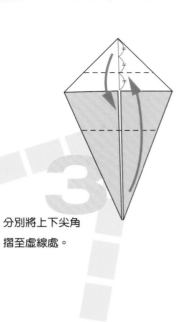

分別將上下尖角
摺至虛線處。

4

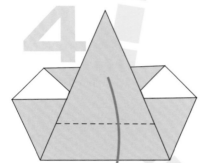

將剛剛在步驟**3**
往上摺起的
三角形再度
往下摺。

6

對齊正中間的
摺痕，將左右兩邊
往內摺。

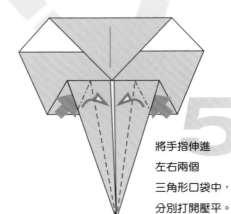

5

將手指伸進
左右兩個
三角形口袋中，
分別打開壓平。

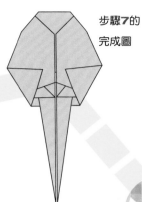

步驟7的
完成圖

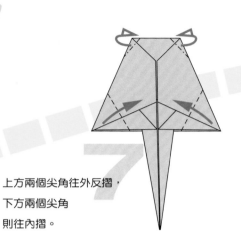

7

上方兩個尖角往外反摺，
下方兩個尖角
則往內摺。

前後反轉

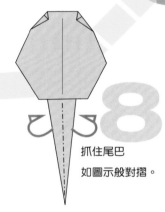

8

抓住尾巴
如圖示般對摺。

像這樣抓著往下對摺，
並調整外觀。

將尾巴摺成閃電狀，
做出游動的感覺。

作品完成了

將尾巴
做出游動的
感覺

金魚

金魚們自在地游來游去，
小小的胸鰭真是可愛。
如果摺到一半就是武士的頭盔喔！

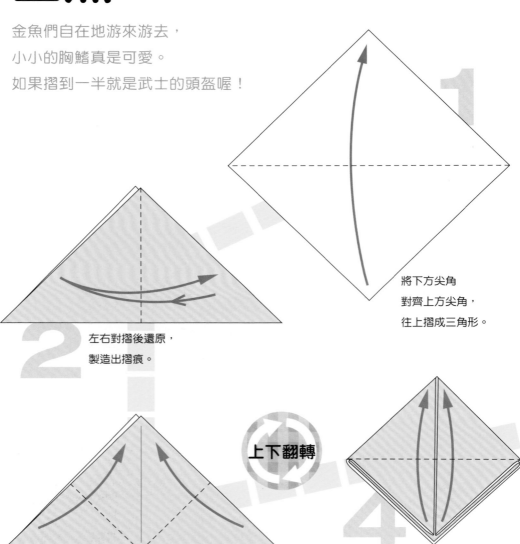

1 將下方尖角
對齊上方尖角，
往上摺成三角形。

2 左右對摺後還原，
製造出摺痕。

上下翻轉

3 將右邊與左邊尖角往上摺起。

4 改變上下方向後，
將上方色紙的兩個三角形
分別往上摺起。

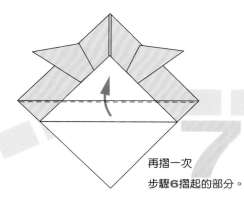

7

再摺一次
步驟6摺起的部分。

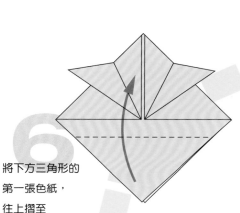

6

將下方三角形的
第一張色紙,
往上摺至
虛線處。

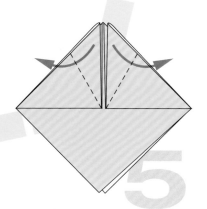

5

將步驟4摺起的
三角形前端分別
朝箭頭方向摺。

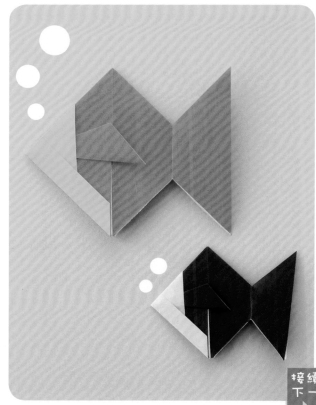

接續
下一頁

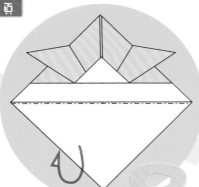

將下方的三角形
朝箭頭方向往外摺起，
即完成武士頭盔。

8

打開後的
示意圖

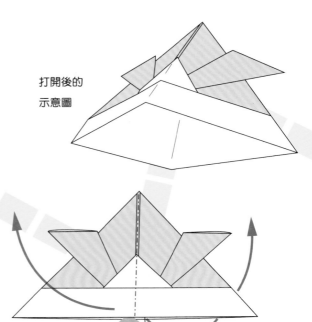

9

將手指從下方伸入並撐開口袋，
打開成四方形。

完成
武士頭盔！

利用大尺寸
紙張摺出頭盔
並戴在頭上

將右邊尖角摺出一個
小三角形後還原，以製造摺痕。
從下方用剪刀剪開至摺痕處，
另一邊也以相同方式剪開。

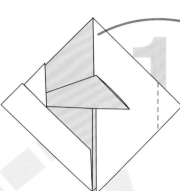

將一張白色色紙
朝箭頭方向拉開，
反轉至摺痕處，
即完成尾鰭。

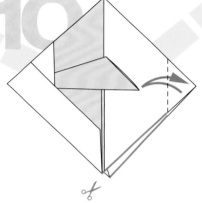

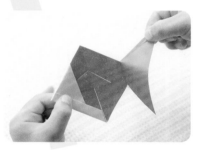

像這樣拉出尾鰭。

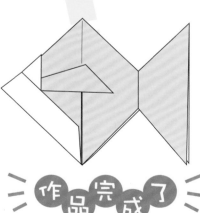

作品完成了

蝸牛

剛下過雨的早上，總是能看到蝸牛慢慢地、慢慢地往前爬。

用剪刀剪開的「觸角」看起來好可愛。

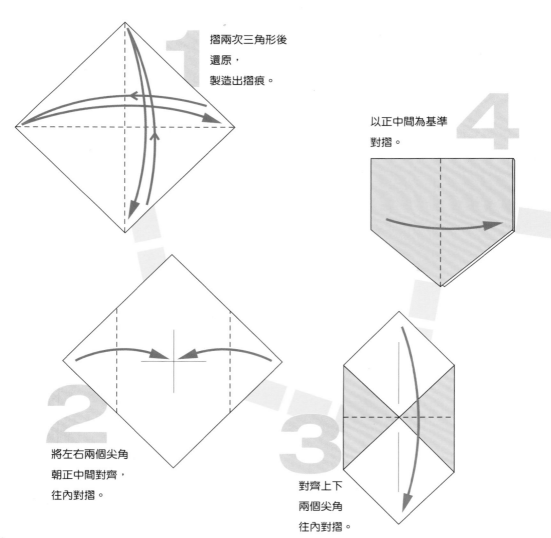

摺兩次三角形後
還原，
製造出摺痕。

1

以正中間為基準
對摺。

4

2

將左右兩個尖角
朝正中間對齊，
往內對摺。

3

對齊上下
兩個尖角
往內對摺。

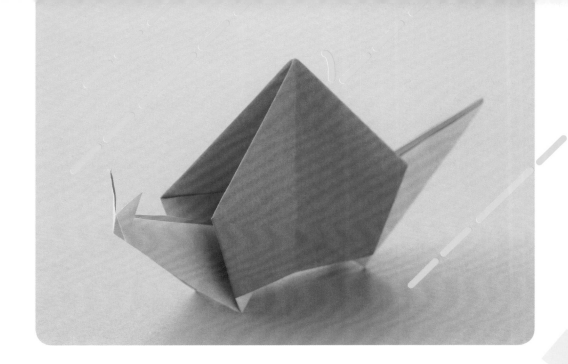

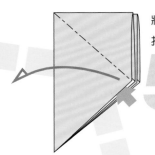

將手伸入前方口袋中，
打開壓平。

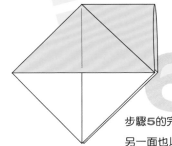

步驟5的完成圖。
另一面也以相同方式
打開壓平。

將左邊尖角
往內摺至虛線處，
另一邊也一相同方式摺起。

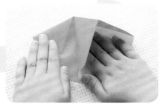

將手伸入口袋中打開壓平。

接續
下一頁

將左右兩個邊角
以摺痕為中心
往內摺，另一邊
也以相同方式摺起。

8

作品完成了

9

將左邊往右摺至
虛線處，另一邊
也以相同方式摺起。

11

用剪刀剪開
頭部前方，
並朝左右兩邊翻開。

10

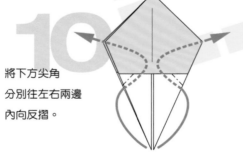

將下方尖角
分別往左右兩邊
內向反摺。

以拉提的手勢內向反摺。

慢慢爬慢慢爬……

小兔子②

直直立起的長耳朵加上三角形的臉，

小小的尾巴也很可愛的小兔子。

自顧自地蹦蹦跳跳，總是抓不到牠呢！

一起來摺一隻白兔子及一隻粉紅兔子吧！

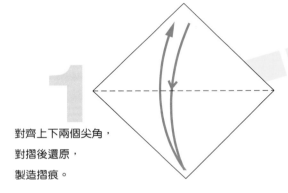

1 對齊上下兩個尖角，
對摺後還原，
製造摺痕。

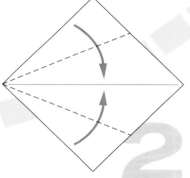

2 對準正中間摺痕
將上下兩個邊角往內摺。

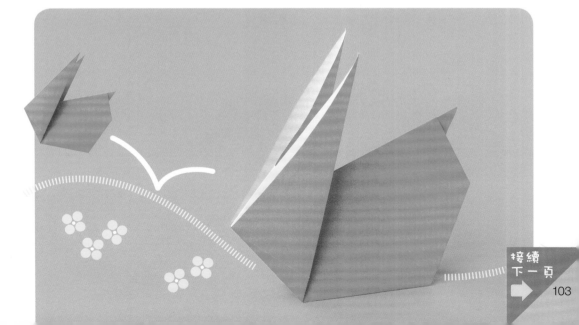

接續
下一頁

3

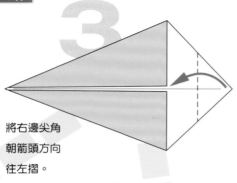

將右邊尖角
朝箭頭方向
往左摺。

4

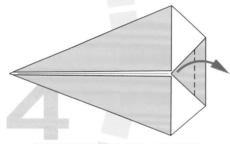

將剛剛在步驟3往左摺的三角形前端
往右翻摺，且須超出邊線。

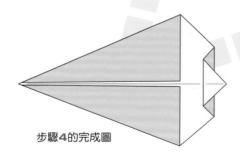

步驟4的完成圖

6

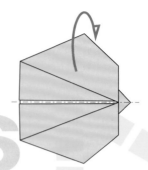

運用山摺技巧，
沿著正中間往外對摺。

翻至反面後，
將左邊尖角
往右摺至
虛線處。

5

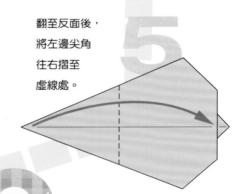

前後反轉

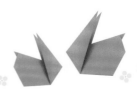

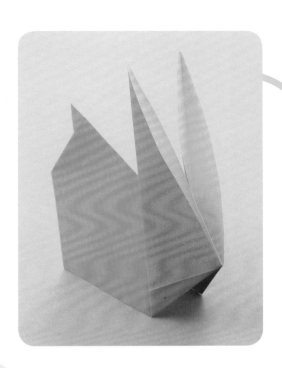

作品完成了

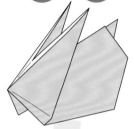

拉出上方
三角形部分,
完成長長的耳朵。

稍微展開
耳朵部分。

將耳朵長度分為三等份,
用剪刀剪開至
三分之二處。

套指玩偶

可以套在指頭上玩的套指玩偶，

畫上各種臉蛋並套在手指上，好好地玩一番吧！

彎起手指就可以跟大家說「你好」。

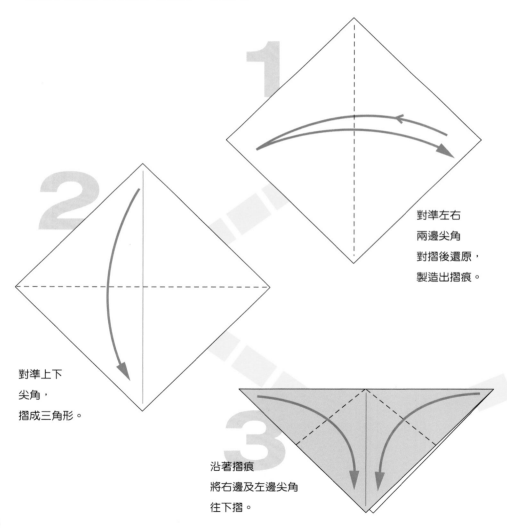

1 對準左右
兩邊尖角
對摺後還原，
製造出摺痕。

2 對準上下
尖角，
摺成三角形。

3 沿著摺痕
將右邊及左邊尖角
往下摺。

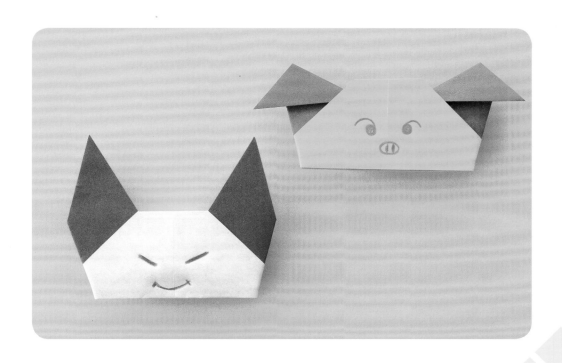

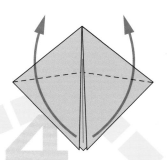

將在步驟**3**往下摺的尖角
再度往斜上方
摺至虛線處,
完成耳朵部分。

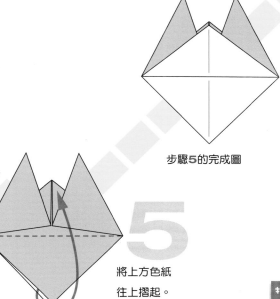

將上方色紙
往上摺起。

步驟**5**的完成圖

接續
下一頁

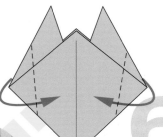

6 翻至反面後，
將左右兩邊尖角
往內反摺。

前後反轉

作品完成了

前後反轉

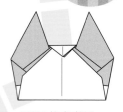

9 步驟**8**的完成圖

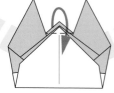

7 將下方尖角
往上摺起。

8 將耳朵中間突起的尖角
一起往下摺。

♪

快看快看！
很可愛吧！

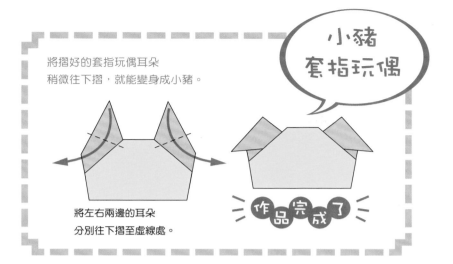

將摺好的套指玩偶耳朵
稍微往下摺，就能變身成小豬。

小豬
套指玩偶

將左右兩邊的耳朵
分別往下摺至虛線處。

作品完成了

以套指玩偶玩遊戲！

在套指玩偶畫上臉蛋
玩角色扮演遊戲吧！
妳看，是小豬耶！
動動手指互相對話。

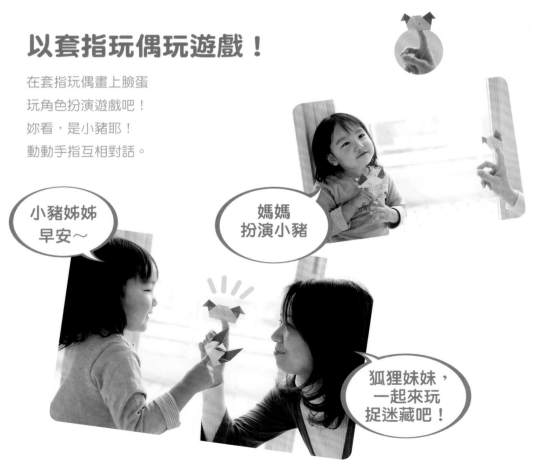

小豬姊姊
早安～

媽媽
扮演小豬

狐狸妹妹，
一起來玩
捉迷藏吧！

氣球

摺好後再吹氣，

讓氣球膨脹起來吧！

將吹飽氣的氣球放在掌心

砰砰砰地拋著玩吧～

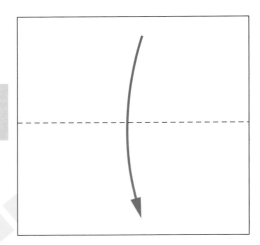

上下對摺成
長方形。

接著再左右對摺。

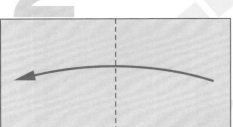

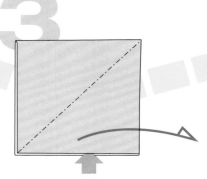

將位於上方的色紙
打開壓平。

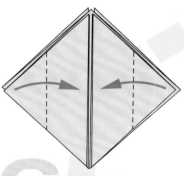

將左右兩邊的尖角
往正中間對摺。

步驟**3**的完成圖。
後方色紙也同樣地壓平。

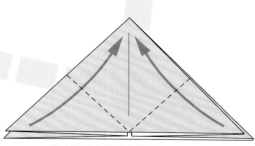

將右邊及左邊尖角摺起。
背面也同樣地摺起。

接續
下一頁

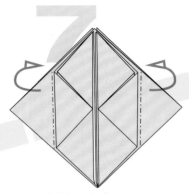

7

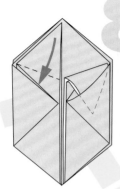

8

將上方尖角
往下摺至虛線處，
並將尖角摺入口袋中。
背面也以相同方式
往下摺。

背面也以相同方式
往後對摺。

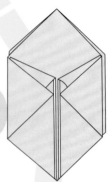

9

對著下方洞孔
吹氣。

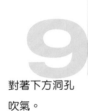

呼～

吹氣

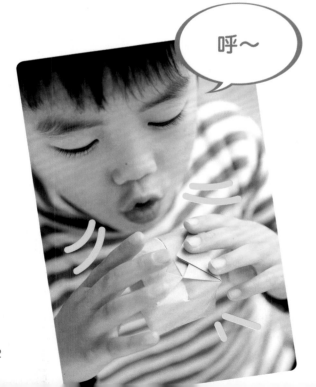

作品完成了

112

蝴蝶 ③

這是摺法稍微複雜一點點的蝴蝶，
大翅膀與小翅膀的比例好逼真喔。
在翅膀畫上可愛的圖案吧！

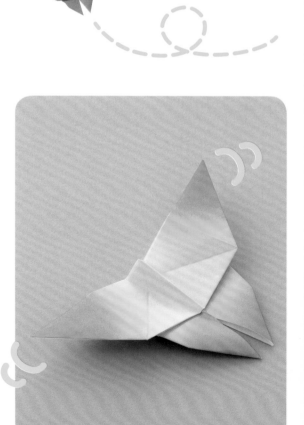

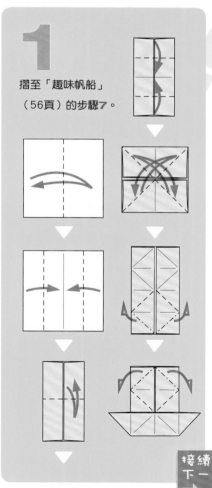

1 摺至「趣味帆船」
（56頁）的步驟**7**。

接續
下一頁 ➡

113

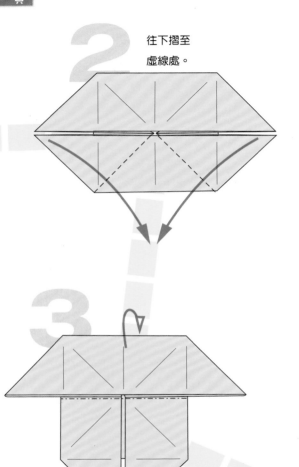

2 往下摺至
虛線處。

3

將上方部分
往後摺成山摺。

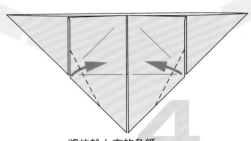

將位於上方的色紙
摺至虛線處。

4

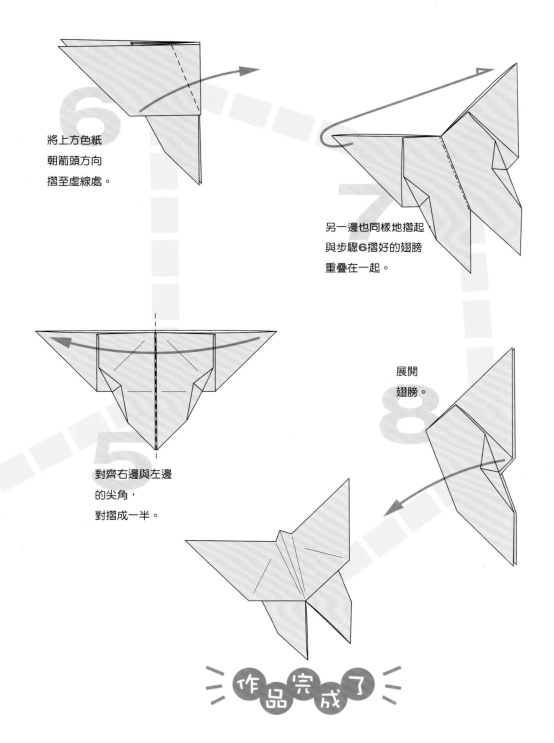

将上方色紙
朝箭頭方向
摺至虛線處。

另一邊也同樣地摺起
與步驟**6**摺好的翅膀
重疊在一起。

對齊右邊與左邊
的尖角，
對摺成一半。

展開
翅膀。

作品完成了

夜來香

剪開的四朵花瓣
讓夜來香更加可愛，
展開摺疊在一起的花瓣，
看起來就像是盛開的花朵一般。

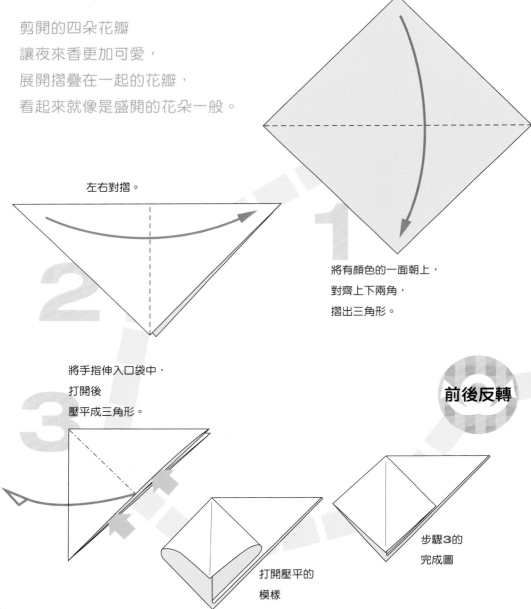

左右對摺。

將有顏色的一面朝上，
對齊上下兩角，
摺出三角形。

將手指伸入口袋中，
打開後
壓平成三角形。

前後反轉

打開壓平的
模樣

步驟**3**的
完成圖

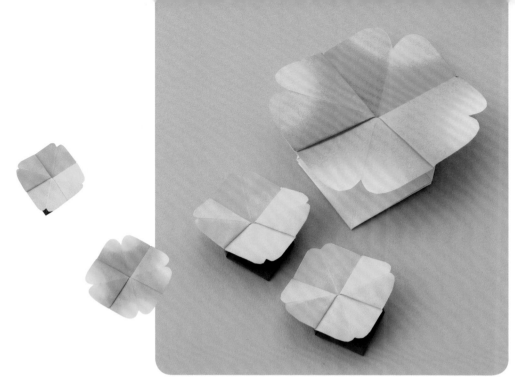

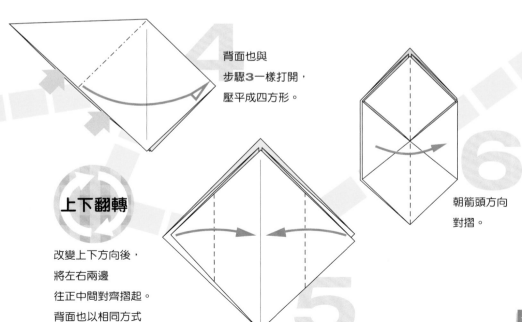

4 背面也與
步驟**3**一樣打開，
壓平成四方形。

6 朝箭頭方向
對摺。

5

上下翻轉

改變上下方向後，
將左右兩邊
往正中間對齊摺起。
背面也以相同方式
反摺。

接續
下一頁

7

握住
上方前端，
用剪刀
剪出圓弧形。

最後再壓平花瓣，
調整出最完美的
花朵外形。

將摺在一起的尖角剪成圓弧形，
就能完成心形花瓣。

作品完成了

拉開上方
花瓣時，
要按住
花朵下方喔。

8

展開上方
兩張色紙，
還原成步驟6的狀態。

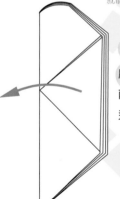

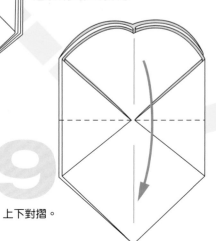

9

上下對摺。

10

將上方色紙拉開，
展開成花瓣。

4

摺紙遊樂園！

步驟重點4

利用摺好的作品，創造出各種玩法

利用完成的摺紙作品，享受各種遊戲樂趣。

可以黏在紙上，或是當成扮家家酒的道具使用，跟朋友及爸爸媽媽一起發揮創意吧！

一起來唱歌吧！

用摺出來的動物和花朵，一起來唱歌吧！
一邊唱歌，一邊摺出更多作品吧！

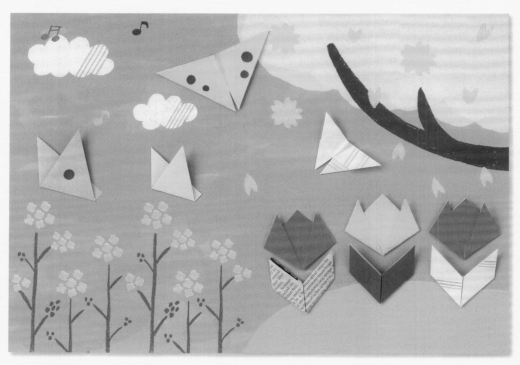

蝴蝶

蝴蝶～蝴蝶～生的真美麗，
頭戴著金絲，身穿花花衣，

你愛花兒，花兒也愛你，
你會跳舞，花兒也甜蜜～

120

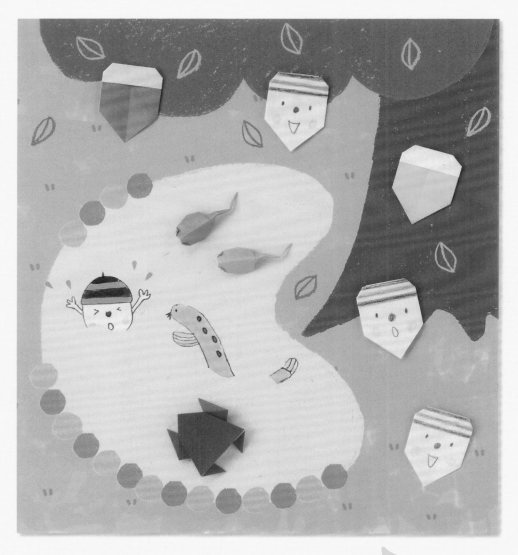

青蛙不吃水

一隻青蛙，一張嘴，
兩隻眼睛，四條腿，
噗通 噗通 跳下水，

青蛙不吃水，太平年～
青蛙不吃水，太平年～

摺紙劇場

利用完成的摺紙作品玩遊戲！
可以將作品黏在紙上玩紙話劇，
或是套在手上玩紙偶劇。

一起來玩紙話劇！

製作「龜兔賽跑」的紙話劇作品，
烏龜與兔子要比誰跑得快，
沒想到領先的兔子竟然在途中
打起瞌睡來了！

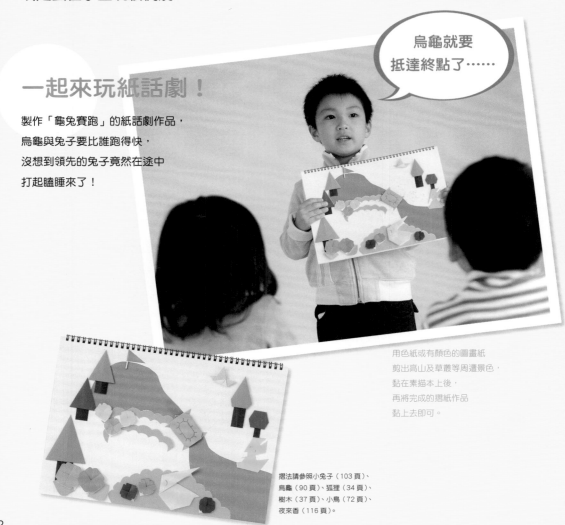

烏龜就要
抵達終點了……

用色紙或有顏色的圖畫紙
剪出高山及草叢等周邊景色，
黏在素描本上後，
再將完成的摺紙作品
黏上去即可。

摺法請參照小兔子（103 頁）、
烏龜（90 頁）、狐狸（34 頁）、
樹木（37 頁）、小鳥（72 頁）、
夜來香（116 頁）。

套在手上
玩紙偶劇！

在摺紙背面釘上鬆緊帶，
就可以套在手上
玩紙偶劇囉！

用訂書針
將鬆緊帶固定在摺紙背面。

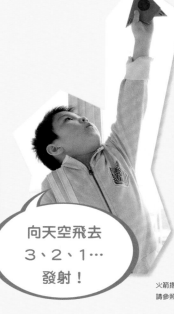

向天空飛去
3、2、1…
發射！

火箭摺法
請參照第 20 頁。

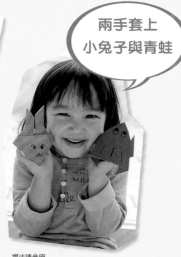

兩手套上
小兔子與青蛙

摺法請參照
青蛙（46 頁）、小兔子（74 頁）

來玩扮家家酒吧！

提著大花藍
摘完花回來了，
花藍裡有滿滿的
鬱金香及夜來香喔！

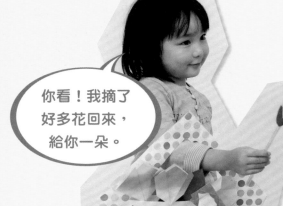

你看！我摘了
好多花回來，
給你一朵。

摺法請參照
花藍（60 頁）、鬱金香（16 頁）、
玫瑰（62 頁）、夜來香（116 頁）。

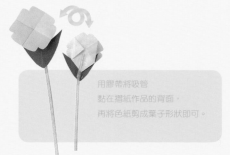

用膠帶將吸管
黏在摺紙作品的背面，
再將色紙剪成葉子形狀即可。

摺紙拼貼圖

在有顏色的圖畫紙上到處貼滿摺紙作品，
再用蠟筆或色鉛筆畫上圖案，
就能完成熱鬧有趣的原創畫作喔！

> 我做的是海底
> 世界，也有
> 花枝飛機喔！

> 畫什麼
> 都可以嗎？

> 金魚在庭院的
> 大魚池中
> 游來游去～

> 用膠水
> 將烏龜牢牢地
> 黏在紙上！

> 黏上
> 蝌蚪！

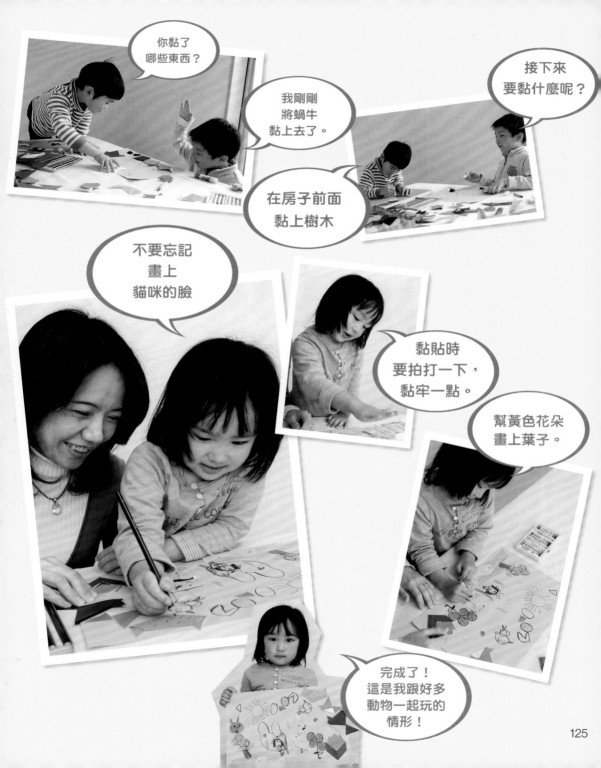

日本原著工作人員：

照片中的小朋友／倉本伊織　細川優作　井浦彩音

書衣、封面設計／大薮胤美（phrase）

本文設計／石川亞紀（phrase）

摺法步驟圖／竜崎あゆみ

作品製作、插畫／くわざわゆうこ、唐木順子

攝影／黑澤俊宏、柴田和宣（主婦之友社攝影室）

構成、編輯／唐木順子、鈴木キャシー裕子

編輯台／高橋容子（主婦之友社）

參考文獻
＜3才からの脳と心を育てる本＞主婦之友社
＜3才からの心がしっかり育つ本＞主婦之友社

有著作權・侵害必究　　　　　　定價240元

愛摺紙 1

益智摺紙入門書（經典版）

編　　　者／株式會社主婦之友社

譯　　　者／游韻馨

出　版　者／**漢欣文化事業有限公司**

地　　　址／新北市板橋區板新路206號3樓

電　　　話／02-8953-9611

傳　　　真／02-8952-4084

郵 撥 帳 號／05837599 漢欣文化事業有限公司

電 子 郵 件／hsbooks01@gmail.com

三 版 一 刷／2024年3月

本書如有缺頁、破損或裝訂錯誤，請寄回更換

NYUUGAKU MADE NI OBOETAI 3・4・5 SAI NO ORIGAMI
© SHUFUNOTOMO CO., LTD. 2009
Originally published in Japan by Shufunotomo Co., Ltd.
Translation rights arranged with Shufunotomo Co., Ltd.
through Keio Cultural Enterprise Co., Ltd.

國家圖書館出版品預行編目資料

益智摺紙入門書/株式會社主婦之友社編著；
游韻馨譯. -- 三版. -- 新北市：漢欣文化事業有限公司,
2024.03
128面；21x17公分. -- (愛摺紙；1)
經典版
ISBN 978-957-686-895-5(平裝)

1.CST: 摺紙 2.SHTB: 創作--3-6歲幼兒讀物

972.1　　　　　　　　　　　　112022445